MAZDA DESIGN

마 쓰 다 디 자 인

닛케이디자인 · 히로카야 준야 엮음

이현욱 옮김

미디어샘

왜 지금 마쓰다 디자인인가?

마쓰다는 현재 자동차 업계에서 가장 주목받고 있는 기업이다. 마쓰다는 일반적으로 소비자가 자동차를 선택할 때 중요하게 생각하는 연비와 실내 공간의 넓이 등이 아니라 한눈에 봤을 때 아름답다는 생각이 드는 디자인과 달리는 즐거움으로 사람들에게 어필한다. 마쓰다는 핵심 지지층을 확실하게 사로잡을 수 있는 전략을 모색한다. '모든 사람에게 사랑받을 필요는 없다. 세계 시장의 2%만 공감해준다면 충분하다.' 마쓰다는 이런 대담한 결단력을 가지고 있다.

이런 방침이 결정된 이후, 전 세계에서 마쓰다의 판매 대수는 순조롭게 증가하고 있다. 2017년 3분기에는 사상 최고의 판매 대수를 기록하기도 했다.

이 원동력은 의심의 여지없이 디자인의 힘이다. '우리의 강점은 무엇인가?' '우리가 만들고 싶은 것은 무엇인가?' 디자인을 중심으로 한 마쓰다의 브랜딩은 이 질문에서부터 시작되었다고 할 수 있다.

그리고 2010년, 코도魂動 즉, '생명을 불어넣는' 새로운 디자인을 슬로건으로 내걸고 코도의 비전 모델인 **시나리**SHINARI, 靭를 발표한다. 마쓰다는 2012년에 이 코도 디자인을 채택한 최초의 모델로 **CX-5**와 **아텐자**를 출시하면서 독자적인 스카이액티브 기술SKYACTIV TECHNOLOGY과 함께 단숨에 공세를 시작한다.

디자인이 변하자 그 '열기'가 설계 부문과 생산 현장까지 전해졌다. 하나

의 계기가 된 것이 2015년에 출시된 4세대 **로드스터**다. 발매 약 1년 전, 디자인이 결정된 단계에서 생산 현장의 직원들 앞에서 디자인 설명회를 열었다. 금형을 제작하거나 조립을 담당하는 직원이 '왜 이 디자인이 중요한가'라는 디자이너의 의도를 이해하는 것이 설명회의 목적이었다. 이 설명회를 시작으로 흔히 발생하는 '부문 간의 대립 구조'에 눈에 보이는 변화가 일어나기 시작했고 '공동창조Co-creation'의 분위기가 형성되었다. 프로덕트 디자인부터 시작된 이 프로젝트는 이미 매장을 비롯한 다양한 고객과의 접점으로 확대되고 있다. 매장부터 카탈로그, 웹사이트, 명함까지 모든 고객과의 접점에서 통일된 마쓰다의 브랜드 이미지를 각인시키기 위해 힘쓰고 있는 것이다.

마쓰다의 도전은 멈추지 않는다. 코도 디자인을 더 진화, 심화시키기 위해 2017년 10월에는 새로운 비전 모델 **비전 쿠페**VISION COUPE를 발표했다. 이 **비전 쿠페**와 2015년에 발표한 **RX-비전**RX-VISION에서는 일본의 미의식(잘 갈고닦은 뺄셈의 미학)을 자동차 디자인에 적용했다.

　디자인에는 기업 그 자체를 변화시키는 힘이 있다. 마쓰다는 이것을 증명하는 아주 좋은 사례이자 디자인 중심 브랜딩의 둘도 없는 케이스스터디라 할 수 있다.

※이 책에 게재된 사진 중 출처가 따로 표시되지 않은 것은 모두 마쓰다에서 제공했음.

1
장

진화해가는 코도 디자인

몇 번이고 물어본다. 몇 번이고.
형태란 무엇인가? 아름다움이란 무엇인가?
자동차는, 그리고 마쓰다는 무엇인가?
'CAR as ART'
자동차는 예술이다.

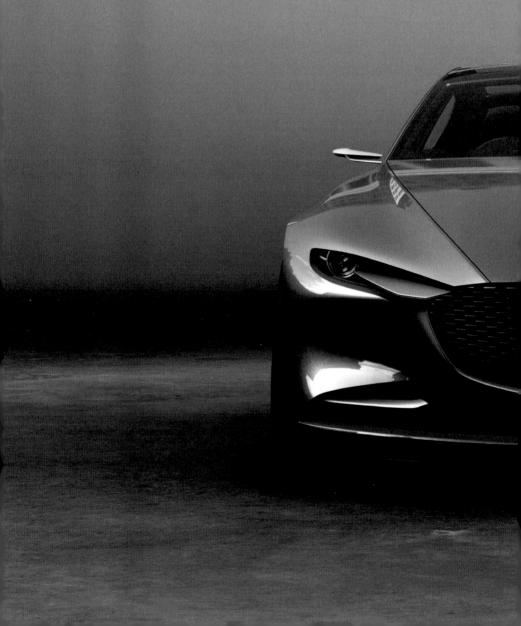

미래를 제시하는 최신 비전 모델

〈도쿄 모터쇼 2017〉에서 베일을 벗은 '비전 쿠페'는
2015년에 발표된 'RX-비전'과 쌍벽을 이루는 마쓰다 디자인의 새로운 상징이다.
마쓰다 디자인의 아름다움은 지금 다음 단계로 진화하는 중이다.

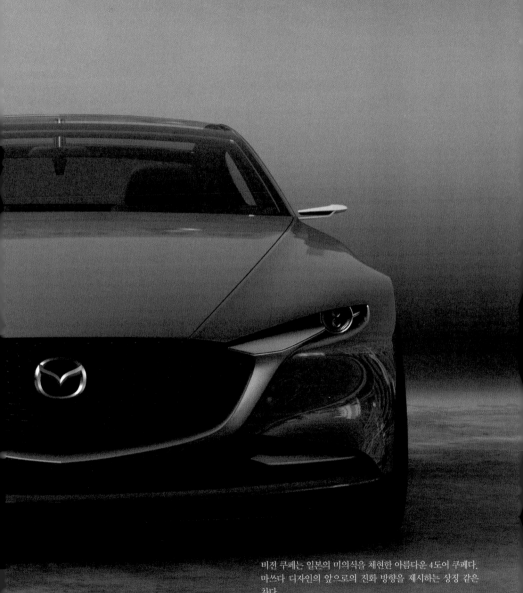

비전 쿠페는 일본의 미의식을 체현한 아름다운 4도어 쿠페다.
마쓰다 디자인의 앞으로의 진화 방향을 제시하는 상징 같은
차다.

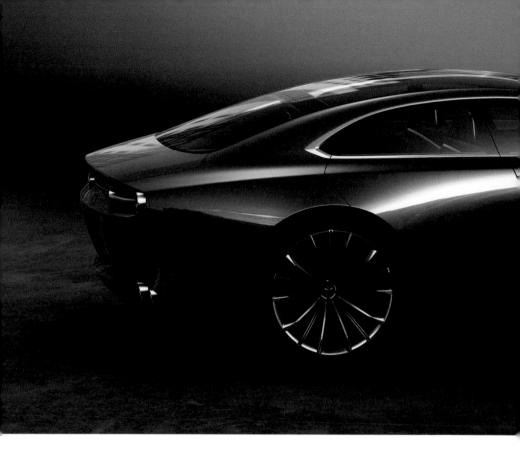

　〈도쿄 모터쇼 2017〉에서 세계 최초로 공개된 매끈하고 우아한 4도어 쿠페인 **비전 쿠페**는 마쓰다 사내에서 '비전 모델'이라고 불리는 디자인 스터디 모델이다. 현재 마쓰다가 생각하는 최고의 자동차 디자인을 구현한 **비전 쿠페**는 마쓰다 디자인의 방향성을 제시하는 가장 주목해야 할 모델이다.

　그도 그럴 것이 **비전 쿠페**는 모터쇼에 출전하는 콘셉트카(미래의 소비자 경향을 예상해서 모터쇼에 전시할 목적으로 제작되는 자동차)지만 쇼의 무대를 화려하게 장식하기 위한 '쇼카(전시용 자동차)'는 아니다. 일반적으로 자동차 제조업체가 모터쇼에서 발표하는 쇼카는 실현이 불가능하거나

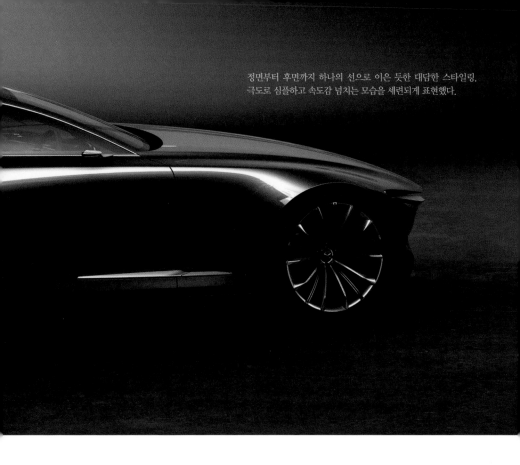

정면부터 후면까지 하나의 선으로 이은 듯한 대담한 스타일링.
극도로 심플하고 속도감 넘치는 모습을 세련되게 표현했다.

어쩔 수 없이 시판할 때 전혀 다른 디자인으로 변경하는 등 결국 그림의
떡으로 끝나는 경우가 많다. 하지만 **비전 쿠페**는 마쓰다가 나아가야 할
다음의 자동차 디자인을 가리키는 확실한 '비전 모델'이다.

비전 모델의 역할

마쓰다에는 세 대의 비전 모델이 있다. 그 첫 차는 2010년에 발표한
시나리다. 그 후에 발표된 마쓰다의 모든 자동차 디자인에 엄청난 영향
을 끼친 마쓰다 디자인의 상징이다. 2015년에 출시된 4세대 **로드스터**와
2017년에 출시된 SUV 2세대 **CX-5**는 물론 2012년 이후에 출시된 모든

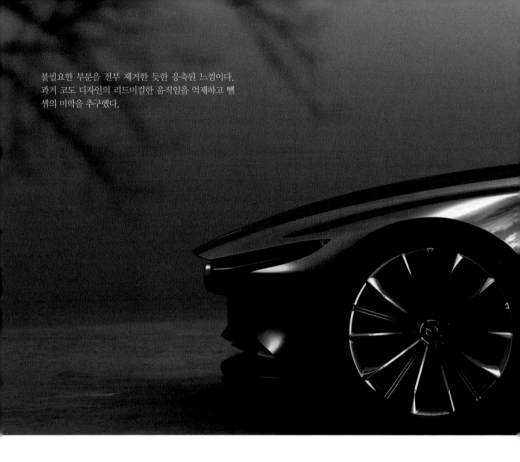

불필요한 부분을 전부 제거한 듯한 응축된 느낌이다. 과거 코도 디자인의 리드미컬한 움직임을 억제하고 뺄셈의 미학을 추구했다.

신세대 상품(스카이액티브 기술과 코도 디자인을 채택한 마쓰다의 자동차)은 시나리에 담긴 디자인 철학을 그대로 이어받았다. 이 디자인 철학을 스포츠카, SUV 등 종류에 따라 해석한 다음 하나의 상품군으로서 통일감 있는 움직임의 리듬을 표현해왔다.

　시나리 등장 7년 후에 발표된 최신 비전 모델인 **비전 쿠페**는 마쓰다 디자인의 다음을 상징한다. **시나리**에서 움직임을 표현하기 위해 자동차 보디(차체) 측면에 만들었던 캐릭터라인이 **비전 쿠페**에는 없다. 그렇다고 해서 **비전 쿠페**의 디자인이 지루하거나 단조롭냐고 묻는다면 결코 그렇지 않다.

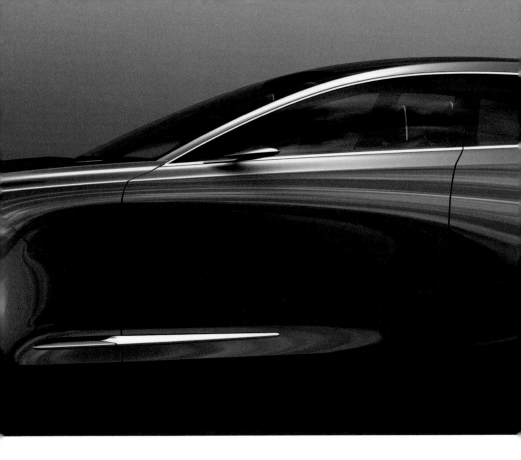

언뜻 보면 단순한 **비전 쿠페**의 보디는 이제까지 표현해온 리드미컬한 움직임을 억제하고 잘 갈고닦은 뺄셈의 미학을 추구한 조형이다. 불필요한 부분을 전부 제거한 듯한 응축된 느낌을 주며, 극도로 심플하고 속도감 넘치는 하나의 선으로 연결된 보디는 긴장감이 감도는 빛을 반사하면서 빛난다.

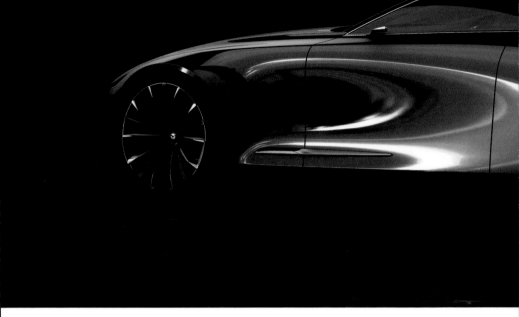

　　보디 측면에 비치는 다채로운 모양과 빛과 그림자의 변화는 풍부한 면 표현의 결과다. 심플한 입체로 뺄셈의 미학을 표현한 **비전 쿠페**는 주행 중 끊임없이 주위의 풍경을 반사시키고, 그 움직임이 자동차에 생명력을 불어넣는다. 2010년의 디자인 혁신부터 마쓰다의 디자인은 자동차를 위화감을 주는 이질적인 것이 아니라 자연스럽게 융화되는 존재로 인식하고 보다 섬세하고 부드럽게 표현하는 방식으로 진화했다. 이 마쓰다 디자인이 두 번째 단계에 진입하면서 형태에 생명력을 불어넣는 코도 디자인의 새로운 표현 방법이 등장한 것이다.

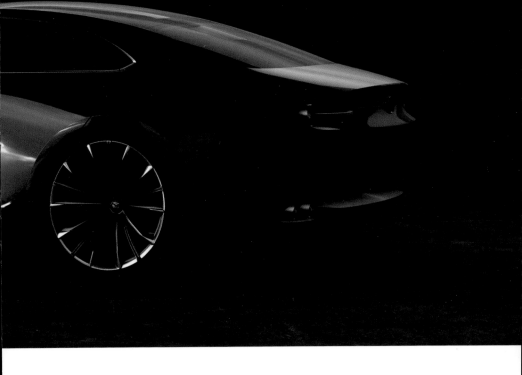

캐릭터라인이 아니라 보디 측면에 반사되는 빛과 주위 풍경의 변화가 생명력을 불어넣는다. 2년이라는 시간을 들여 숙성시킨 '빛의 예술'이라 할 수 있다.

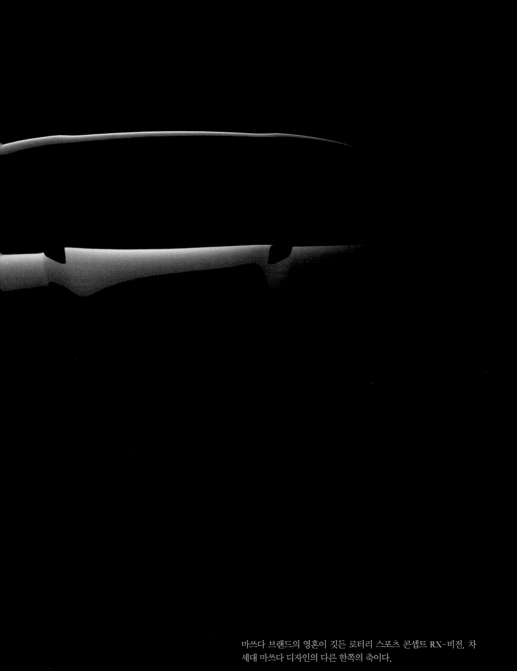

마쓰다 브랜드의 영혼이 깃든 로터리 스포츠 콘셉트 RX-비전. 차세대 마쓰다 디자인의 다른 한쪽의 축이다.

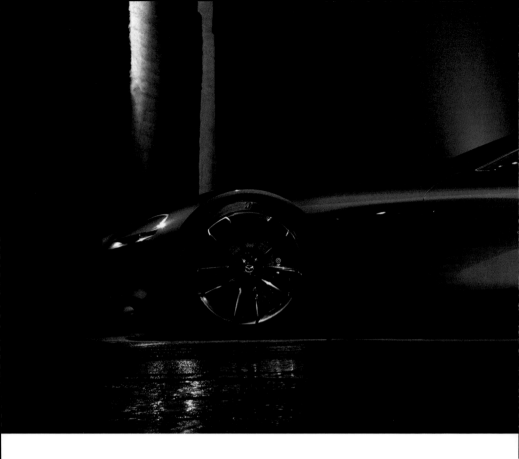

　마쓰다의 또 다른 비전 모델은 2015년에 발표한 RX-비전이다. 브랜드의 영혼이 깃든 로터리 스포츠 콘셉트인 RX-비전도 마쓰다가 도전하는 새로운 표현을 제시한 차세대 마쓰다 디자인의 다른 한쪽의 축이라 할 수 있다. 비전 쿠페와는 대비되는 존재라는 사실이 곳곳에서 드러난다.

　스타일링 측면에서 보면 정면에서 후면까지 하나의 라인으로 연결된 비전 쿠페가 직선의 느낌이라면, RX-비전은 부드러운 곡선의 느낌이다. 비전 쿠페는 긴 보디 숄더 전체로 딱딱하고 날카로운 빛을 반사하지만, RX-비전이 반사하는 빛은 보디 측면에서 부드럽게 Z자 모양으로 움직인다.

　컬러링의 측면에서 보면 비전 쿠페에는 단단하고 선명한 인상을 주는

빛과 풍경이 자동차 보디 측면에 Z자를 그리는 RX-비전.
전방 엔진 후륜 구동(FR, Front engine Rear drive) 스포
츠카 특유의 형태와 섬세한 면 표현이 아름답다.

컬러인 머신 그레이의 진화 버전이 사용되었다. RX-비전에는 브랜드 컬러로 사용되는 소울레드의 진화 버전인 광택이 나는 레드가 사용되었다. 비전 쿠페가 일본도와 같이 잘 갈고닦은 '린凜'을 표현한다면, RX-비전은 꽃의 아름다움인 '엔艶'을 표현한다. 이 두 자동차의 특징은 각각의 디자인으로 명확하게 드러난다.

긴장감 넘치는 두 대의 비전 모델. 비전 쿠페가 '린'이라면 2015년에 발표한 RX-비전은 '엔'이다. 이 둘은 코도 디자인의 양극에 서 있다.

이 두 대의 비전 모델은 차세대 마쓰다 디자인의 진수인 뺄셈의 미학을 구체화했다. '생명감'도, '린'도 '엔'도 모두 2010년부터 마쓰다가 디자인 철학으로 내건 코도 디자인의 중요한 요소다. 비전 쿠페의 불필요한 부분을 전부 깎아 없앤 듯한 심플하고 매끈한 느낌과 RX-비전의 농염하기까지 한 생명감은 앞으로 등장할 마쓰다 자동차에 어떤 진화를 가져올까?

형태가 아닌 본질적인 개념, '코도 디자인'

마쓰다의 디자인 테마 '코도'.
브랜드 약진의 원동력이 된 코도 디자인은 지금,
일본의 미의식과 함께 새로운 생명감을 표현한다.

미국 리먼 브라더스 사태가 발생한 2008년부터 2010년까지 마쓰다의 전 세계 판매 대수는 계속해서 감소했다. 하지만 2010년(119.3만 대)부터는 다시 서서히 증가하기 시작했고, 최근에는 160만 대에 근접할 정도가 되었다.

이 원동력은 자동차 디자인을 중심으로 한 독자적인 상품 개발에 있었다. 마쓰다는 세계 시장에 존재하는 2%의 팬을 위해 만들어진다는 것이다. 모든 사람에게 사랑받지 않아도 좋다. 자신들의 지지층이 강하게 공감하는 자동차를 개발해나간다고 결정한 것이다.

이 전략의 전환으로 2010년에 발표한 디자인 테마가 바로 '코도'다. 2012년에 출시된 CX-5와 3세대 **아텐자**를 필두로 이후 출시된 모든 자동차는 코도라는 디자인 테마를 바탕으로 만들어지고 있다. 코도 디자인은 각 모델의 디자인 가치를 높일 뿐만 아니라 하나의 상품군이라는 통일감을 확보하여 세계적 규모의 브랜드력 향상에도 기여하고 있다.

형태의 규칙이 아닌 코도 디자인

코도 디자인은 디자인 테마지만, 스타일링의 통일을 목적으로 하는 규칙은 아니다. 예를 들어 **로드스터**와 **데미오**의 정면 모양은 굉장히 다르

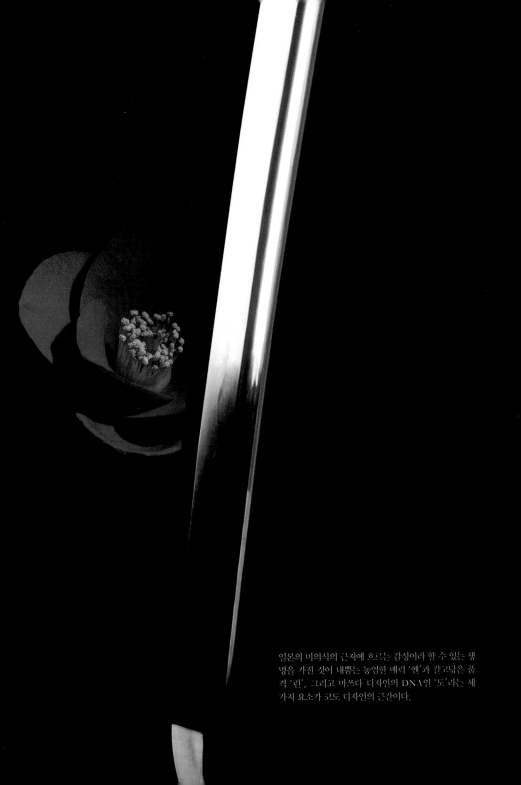

일본의 미의식의 근저에 흐르는 감성이라 할 수 있는 생
명을 가진 것이 내뿜는 농염한 매력 '엔'과 갈고닦은 품
격 '린', 그리고 마쓰다 디자인의 DNA인 '도'라는 세
가지 요소가 코도 디자인의 근간이다.

다. 즉, 라디에이터 그릴이나 보디의 형태에 관한 가이드라인이 아니라 디자인에 대한 사고방식을 통일하여 한눈에 마쓰다의 자동차임을 알아볼 수 있게 함과 동시에 각 모델의 '개성'을 드러내는 것이다.

코도 디자인의 지향점은 '자동차에 생명을 불어넣는 것'이다. 자동차가 단순한 이동수단이 아니라 가족이나 친구처럼 친근하게 느낄 수 있는 '애차愛車'가 되기 위해 필요한 것은 무엇일까? 이 질문에 대한 대답이 바로 '영혼魂'이라는 키워드다. '애愛'라는 말이 붙는다는 것은 살아 있다는 것이다. 그래서 영혼을 불어넣는다는 의미를 담아서 '코도魂動'라는 단어를 만들었다.

'도動'는 마쓰다의 전통이라고 할 수 있는 역동적인 움직임과 자동차와 하나가 되어 원하는 대로 움직일 수 있다는 의미의 인마일체人馬一體를 나타낸다. 움직임은 마쓰다 디자인의 DNA이자 코도 디자인을 구성하는

중심 요소다.

코도 디자인을 구성하는 요소에는 '도'와 함께 일본의 미의식의 근저에 흐르는 감성이라 할 수 있는 '린'과 '엔'이 있다. '린'은 갈고닦은 품격이며, '엔'은 생명이 있는 것이 내뿜는 농염한 매력이다. 지금의 마쓰다 디자인은 코도 디자인을 기본으로 이 세 가지 요소의 균형을 유지하면서 카테고리별로 적절한 표현을 추구하고 있다.

지금, 코도 디자인은 보다 진화된 모습으로 변화하고 있다. '자동차에 생명을 불어넣는다'는 본질은 변하지 않았지만, 상품은 항상 새로운 가치를 필요로 하기 때문이다. 코도 디자인을 고정된 형태의 규칙이 아니라 개념으로 규정한 것은 이런 변화에 유연하게 대응하기 위해서기도 하다.

현재 진화하는 마쓰다 디자인이 강하게 의식하는 것은 일본의 미의식이다. 먼 옛날부터 길러져온 숭고하고 섬세한 일본의 미의식을 자동차 디자인으로 표현하는 것이다.

일본의 미의식의 근저에 흐르는 본질을 해석하여 '새로운 우아함'으로 자동차에서 체현한다. 일본인은 자연과 하나가 된 미의식을 가지고 있다. 그래서 자동차도 자연에 융화되어야 한다고 생각했다. 그 결과, 당초 코도 디자인에서 활용한 야생동물(치타)의 움직임을 참고한 직접적인 표현에서 부족한 듯하면서도 풍부한 일본적인 아름다움을 표현하는 방식으로 진화했다. 일본의 미의식이라고 하면 흔히 장지(미닫이)나 대나무와 같은 직접적인 모티프를 사용하는 경우가 많지만, 마쓰다 디자인에서는 개념으로 본질을 표현한다.

비전 쿠페의 디자인에서는 '여백'과 '변화', '휨'과 '사이闇'와 같은 일본의 미의식이 두드러진다. 덜어내고 줄여서 만들어진 여백은 대비되는 주

체를 돋보이게 하고, 여백의 깊은 곳에서 무한하게 펼쳐지는 자연과 눈에 보이지 않는 '마음으로 보는 아름다움'을 만들어내고 있다. **비전 쿠페**의 보디 측면에 펼쳐지는 여백은 입체의 깊이를 예감하게 하고, 주체인 보디 숄더의 밝게 빛나는 부분을 강조한다. 원래 섬세한 빛의 변화나 사계절의 변화에서 아름다움을 발견하려는 것은 일본인 특유의 감성이다. 보디 측면의 여백에 펼쳐지는 빛과 그림자의 변화가 새로운 생명감의 표현이 되었다.

보디 숄더에 선명하게 빛이 반사된 모습은 세련된 곡선의 '휨'을 표현한다. 이것이 일본도를 연상시키면서 긴장감을 더한다. 일본 전통 건축 양식의 '사이'의 공간이라는 사고방식은 여유롭고 편안한 공간을 만드는 인테리어 디자인에 기여하고 있다. 그렇다고 해서 이런 요소를 전부 다

각각 표현하는 것은 아니다. 이들 요소는 서로 조화를 이루면서 풍부한 표현을 만들어내고 있다.

마쓰다 디자인은 일본인이 오랜 시간 함양해온 미의식과 마주함으로써 보다 섬세하고 대담하게 자동차에서 아름답고 풍요로운 표현을 구현하기 위해 도전하고 있다. 끊임없이 새로운 표현을 추구하는 자세에서 일본 브랜드로서 일본의 미의식을 추구함으로써 해외 제품과의 경쟁에서 경쟁력을 높이고 독자성을 강화하겠다는 확실한 의지 표시가 느껴지는 대목이다.

마쓰다 디자인이 생각하는 일본의 미의식. 무한한 자연이 펼쳐지는 '여백'(왼쪽), 섬세한 '변화'(오른쪽 위), 긴장감이 느껴지는 곡선을 표현한 '휨'(오른쪽 아래)

툇마루나 장지로 공간을 느슨하게 분리해서 생기는 '사이'의 공간이 적절한 안정감과 여유를 만든다. 전통적인 건축 양식에서 일본의 미의식을 발견했다.

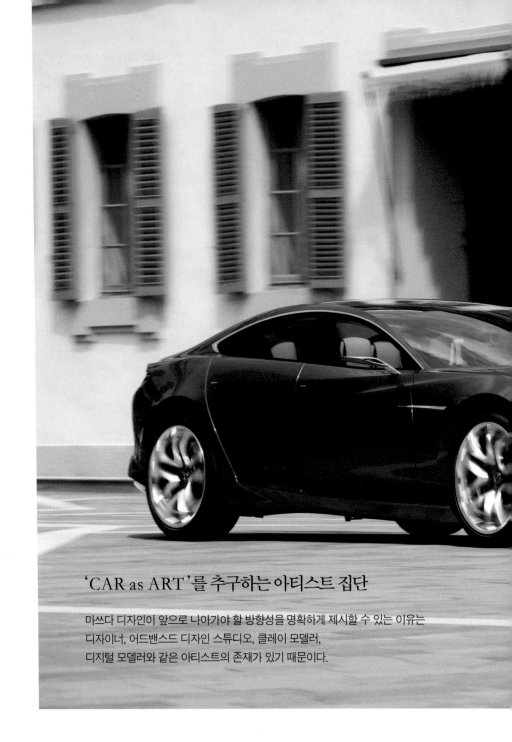

'‘CAR as ART’'를 추구하는 아티스트 집단

마쓰다 디자인이 앞으로 나아가야 할 방향성을 명확하게 제시할 수 있는 이유는
디자이너, 어드밴스드 디자인 스튜디오, 클레이 모델러,
디지털 모델러와 같은 아티스트의 존재가 있기 때문이다.

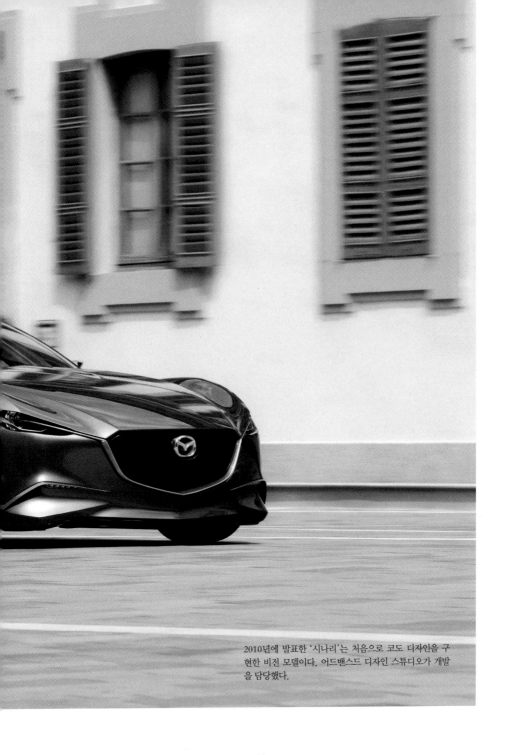

2010년에 발표한 '시나리'는 처음으로 코도 디자인을 구현한 비전 모델이다. 어드밴스드 디자인 스튜디오가 개발을 담당했다.

새로운 비전 모델을 통해 코도 디자인의 진화가 분명하게 드러났다. 최근의 마쓰다 디자인은 자동차 디자인을 감동을 불러일으키는 예술로 승화시키고 디자이너를 아름다움을 추구하는 예술가로 만들었다. 마쓰다가 2015년부터 슬로건으로 내건 'CAR as ART(예술로서의 자동차)'는 디자이너에게 코도 디자인의 표현을 예술의 영역으로 끌어올리고 자동차의 아름다움에 끝까지 파고들 것을 요구한다.

마쓰다 디자인이 목표로 삼는 코도 디자인, 즉 일본의 미의식이라는 추상적인 개념을 구현해온 곳은 디자인 본부 내의 '어드밴스드 디자인 스튜디오'다. 어드밴스드 디자인 스튜디오는 선행 디자인을 개발하는 거점으로 일본의 요코하마와 북미, 유럽의 도시에 있었지만, 브랜드 가치 경영을 시작한 2010년에 브랜드 구축을 위한 디자인 전략과 앞으로 마쓰다가 만들어야 할 이상적인 자동차 디자인을 제시하는 팀으로 본사의 디자인 본부 내에 설립되었다. 당시 디자인 본부장으로 코도 디자인을 제안한 마에다 이쿠오 상무와 함께 회사 내부에 코도 디자인을 알리는 중요한 역할을 해오고 있다.

누구도 본 적이 없는 형태를 만들어라

어드밴스드 디자인 스튜디오의 목표는 크게 두 가지다. 하나는 디자인 전략을 고려한 각 차량의 초기 핵심 스타일링이다. 그리고 다른 하나는 비전 모델 등 마쓰다 디자인의 다음 스타일링을 제시하는 것이다.

2010년에 발표한 비전 모델 **시나리**는 당시에 아직 누구도 본 적 없는 코도 디자인을 구현했고, 그 후의 모든 마쓰다 자동차 디자인의 방향성을 결정지었다. 이 개발을 담당한 곳이 어드밴스드 디자인 스튜디오다. **시나**

'장인 모델러'가 만든 시나리의 오브제는
치타의 순발력과 생동감에서 영감을 얻어
생명감을 표현한 것이다.

리의 스타일링은 야생동물이 신체를 탄력적으로 활용하여 뛰어난 순발력으로 약동하는 모습에서 영감을 얻었다. 지금이야 마쓰다 디자인이 크게 달라졌다는 평가가 널리 알려져 있지만, 바로 그 첫걸음이 시나리였고 이때 어드밴스드 디자인 스튜디오가 큰 역할을 담당했다.

시나리에는 코도 디자인의 생명감을 표현한 '오브제'가 존재한다. 바퀴, 문, 창문이 없는 오브제는 자동차가 아니라 순수하게 생명감을 느낄 수 있는 형태를 보여주는 것이다. 이 오브제는 마쓰다 자동차 사내에 있는 '장인 모델러'라 불리는 숙련된 클레이 모델러Clay Modeler와 어드밴스드 디자인 스튜디오가 함께 만들었다. 마쓰다의 모델러는 디자이너의 요구

를 듣고 형태를 만들 뿐만 아니라 직접 아름다운 형태를 창조하기도 하는 제안형 아티스트다.

이런 오브제는 비전 모델뿐만 아니라 각 양산차에도 존재한다. 먼저 이상적인 형태를 만드는 이 과정을 통해 강한 메시지성과 일관성이 보장된다. 오브제의 순수한 조형 표현은 디자이너의 창작 의욕을 불러일으켜 새로운 표현을 만드는 지표가 되기도 한다.

RX-비전의 스타일링은 자동차 본래의 매력을 이해하고 입체의 질감, 광택을 판단할 수 있는 안목을 가진 디자이너와 형태 아티스트인 장인 모델러가 공동으로 창작한 것으로 알려져 있다. 코도 디자인의 '엔'의 대표

격인 RX-비전은 우발적인 면의 표현을 노린 면 표현이 인상적이다. 보디에 비친 빛과 풍경이 역동적으로 변화하는 모습을 위해 대담한 수작업으로 조형 작업을 진행했다.

한편, '린'의 대표 격인 **비전 쿠페**는 보디에 비친 섬세한 빛을 표현하기 위해 새로운 조형 기법을 도입했다. 바로 클레이 모델러와 디지털 모델러(3D 모델러)의 공동창조. 전용 점토로 만들어지는 클레이 모델로는 필름을 붙이지 않으면 빛의 반사 정도를 확인할 수 없다.

그래서 클레이 모델을 3D 데이터로 만들어 반사 검증을 실시하고 피드백을 받아 다시 클레이 모델러가 클레이 모델을 만드는 과정을 모색했

다. 클레이 모델러의 의도를 디지털 모델러가 깊이 이해하고 3D 모델로 구현하는 것이다. 충실하게 재현만 하는 것이 아니라 직접 감성을 더해 더 높은 수준으로 완성하는 것이다. 반대 과정도 마찬가지다.

이런 과정이 몇 번이고 반복된다. 그 결과, 클레이 모델러와 디지털 모델러의 공동창조를 통해 디지털 작업을 통한 정밀한 면 표현과 점토에 남은 손의 온기가 느껴지는 디자인을 양립할 수 있게 되었다.

마쓰다에서는 디지털 모델러 역시 아티스트다. 마쓰다 디자인은 현재에 만족하지 않고 항상 신선한 표현을 만들어내는 아티스트 집단이 만들어간다.

2
장

코도 디자인을 형태로

'코도'를 하나하나
신중하게 조형으로 구현한다.
스케치, 디지털, 클레이….
복잡한 과정을 거쳐 탄생한
마쓰다만의 미의식.

CX-8

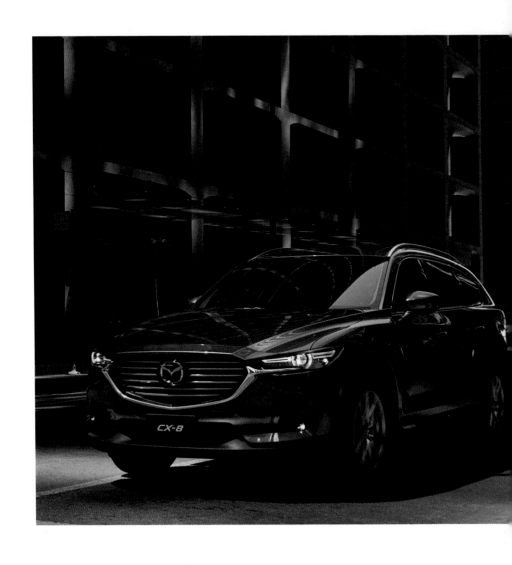

프런트 마스크는 CX-5와는 달리 수평 기조를 강조한 스타일링.
보디 측면의 캐릭터라인을 억제하여 어른이 가진 안정된 이미지
를 주는 SUV다.

3열 시트의 일본 국내 최상위 SUV 모델 'CX-8'

2017년 12월에 출시된 CX-8은 마쓰다의 일본 국내 최상위 SUV 모델이다. 또한 마쓰다가 끝까지 코도 디자인을 추구해나가겠다는 강한 의지를 널리 어필하는 의욕적인 모델이기도 하다.

3열 시트를 갖춘 CX-8은 6인승과 7인승 모델이 준비된 대형 SUV다. 일본에서는 가족 단위를 중심으로 3열 시트를 갖춘 차량의 수요가 높다. 그런데 이 시장에서는 미니밴이라 불리는 차종이 압도적인 위치를 점하고 있다.

'3열 시트로 어른 7명이 편하게 앉을 수 있는' 배치 설계를 코도 디자인으로 어떻게 표현할 수 있을까? 이 난제에 대한 마쓰다의 대답이 바로 CX-8이었다. 흔하디 흔한 미니밴 스타일이 아니라 SUV 스타일의 3열 시트라는 새로운 제안이라고 할 수 있다.

플랫폼은 같은 3열 시트의 대형 SUV CX-9(북미 시장 전용차)을 베이스로 하면서 일본 국내의 시장성을 고려하여 전체 너비는 CX-5와 같게 만들었기 때문에 일부 구조용 부재는 CX-5와 동일하게 사용했다. CX-8은 전체 너비는 CX-5와 같지만 휠베이스(축간거리)는 약 230mm, 전체 길이는 355mm 이상 길기 때문에 자칫하면 축 늘어진 느낌을 줄지도 모른다는 우려가 있었다. 하지만 CX-8은 '타임리스 엣지(TIMELESS EDGY, 시간이 지나도 끊임없이 감정을 자극하는 보편적인 아름다움과 고품격 디자인)'라는 콘셉트를 가지고 SUV다운 강력한 힘과 성숙한 어른의 안정된 분위기가 공존하는 디자인으로 완성되었다.

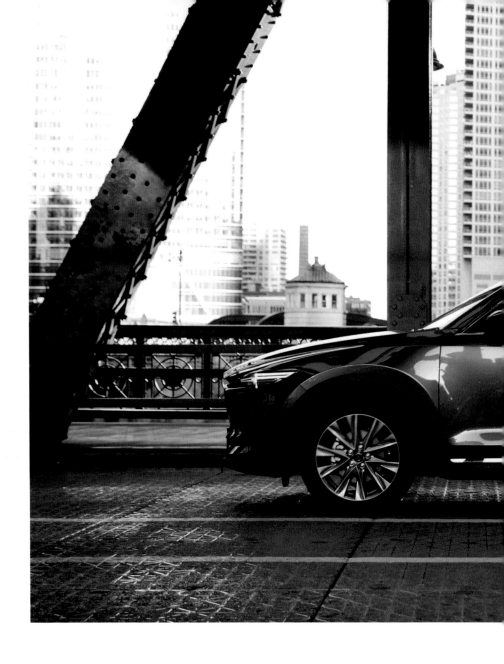

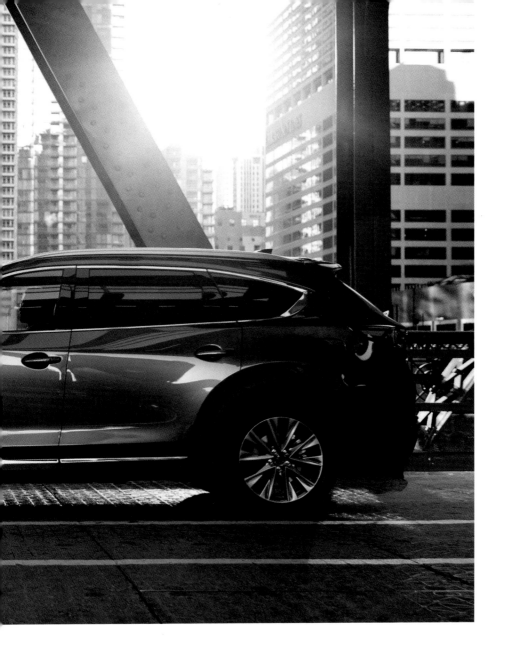

CX-5와 비교하면 휠베이스는 약 230mm, 전체 길이는 355mm 이상 길게 설계되었다. 하지만 과하다는 느낌 없이 여유롭고 세련된 스타일링으로 완성되었다.

불필요한 요소를 줄이고 깊이를 더하다

익스테리어(외장) 디자인은 언뜻 보기에는 3열 시트라는 생각이 들지 않을 정도로 세련된 스타일이다. 대부분의 미니밴은 실내공간의 넓이를 확보하고 강조하기 위해 보디 측면을 세우고 자동차의 후방 공간도 사각 모양으로 만들어 전체를 상자 같이 디자인한다. CX-8의 디자인을 총괄한 수석 디자이너 이사야마 신이치는 "그렇게만은 만들고 싶지 않았다"고 말했다.

"크고, 넓고, 호화롭다는 기존 가치관의 연장선 위에 존재하는 것이 아니라 마쓰다다운 적절한 밀도감, 어른의 성숙함, 소유하는 기쁨, 달리는 즐거움과 같은 새로운 체험 가치를 제안하고 싶었습니다."

마쓰다가 강하게 의식하는 '일본의 미의식'은 CX-8에도 짙게 반영되었다. CX-5가 스포티하고 균형감이 뛰어난 SUV, CX-9이 대륙적인 강력한 존재감을 가진 SUV라고 한다면, CX-8은 불필요한 요소를 줄이면서도 깊이를 더한 일본적인 아름다움을 강조하는 디자인이라 할 수 있다.

CX-8의 보디 측면은 캐릭터라인을 눈에 띄지 않게 만들고 빛과 그림자의 변화로 조형을 표현한 디자인이다. 옆에서 봤을 때 사이드 윈도 뒤쪽 끝이 아래에서 위로 올라가는 모양으로 마무리되어 세련된 느낌을 준다. 사이드 윈도의 위쪽 라인과 아래에서 위로 올라가는 라인에 대해서는 방대한 양의 조합을 검토했다고 한다.

도어 패널과 루프를 잇는 루프 숄더의 디자인에도 공을 들였다. 일반적으로는 공간을 넓게 느낄 수 있도록 이 부분을 각이 진 형태로 만드는 경우가 많지만, CX-8은 이 부분을 깎아냈다. 면을 깎아 없앰으로써 정면에서 봤을 때 차 안의 공간이 작게 느껴지도록 만들어 불필요한 느낌을

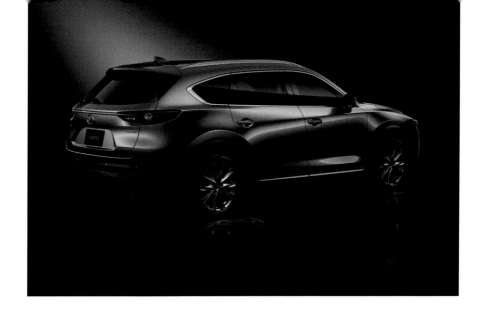

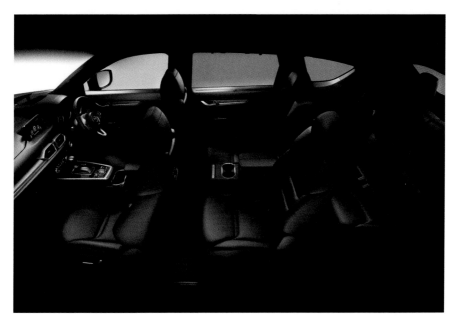

4,900mm라는 전체 길이가 길게 느껴지지 않는 유려한 형태는
3열 시트를 갖춘 SUV의 새로운 모습이다. 가족은 물론 혼자 타
더라도 '높은 품질'에 충분히 만족할 것이다.

지운 것이다.

3열 시트의 새로운 제안

'진화하는 어른의 프리미엄'을 표방하는 인테리어 디자인은 일본 국내 최상위 SUV에 어울리는 높은 수준을 자랑한다. 차량 내부의 천장은 전부 블랙으로 통일하여 공간에 안정된 느낌을 주었다. 상위 등급에는 딥레드와 퓨어화이트의 두 가지 인테리어 컬러가 준비되어 있다. 특히 딥레드는 안정된 분위기에서 품격이 느껴지는 어른의 프리미엄을 최대치로 이끌어냈다.

이사야마 수석 디자이너는 인테리어 디자인에서 특히 소재의 사용에 주력했다고 말한다. 인테리어 디자인에서 눈길을 끄는 것은 오래 사용할수록 깊이가 느껴지는 목재로 만든 장식용 패널과 매끈하고 촉감이 좋은 나파 가죽 시트다. 두 가지 모두 '고품질'을 표현하기 위해 고집스럽게 선택한 소재다.

나무가 사용된 장식용 패널에는 당초 일반적인 나뭇결의 우드 소재를 사용하려고 했지만, 전통적인 이미지가 너무 강하게 느껴졌기 때문에 적층재를 얇게 자른 소재를 채택했다. 그 결과, 우드 소재로 현대적인 이미지를 표현하는 데 성공했다. 나파 가죽은 더 손이 많이 가는 작업이다. 가죽의 본래 무늬를 없애는 방향으로 잔주름을 만들고 0.7mm의 아주 작은 구멍을 냈다. 그래서 화려하지는 않지만 안정된 분위기의 부드럽고 추종성이 뛰어난 시트 소재를 얻을 수 있었다. 이것이 마쓰다가 제안하는 3열 시트의 새로운 모습이다. 가족은 물론 혼자 타더라도 '고품질'을 느낄 수 있는 CX-8이 시장에서 어떤 반응을 얻을지 주목된다.

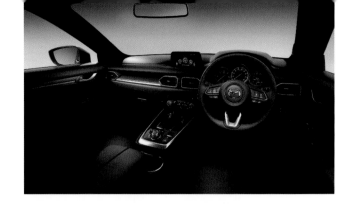

CX-8의 실내 모습(위). 아주 작은 구멍을 내는 가공으로
독특한 분위기를 연출하는 나파 가죽 시트(중간)와 적층재
를 사용한 장식용 패널(아래)은 따뜻함이 느껴지는 현대적
인 이미지를 표현한다.

CX-5

브랜드 혁신을 견인하는 'CX-5'

CX-5는 마쓰다에서 가장 중요한 차종이라 할 수 있다. 2012년에 마쓰다의 사운을 걸고 투입한 초대 CX-5의 당초 연간 판매 계획은 16만 대였다. 그런데 2015년도에는 37만 대까지 판매량이 늘어났다. 전 세계 판매 대수의 약 1/4을 차지하면서 마쓰다의 기둥과 같은 존재가 되었다.

CX-5는 2010년에 등장한 코도 디자인과 독자적인 스카이액티브 기술을 전면적으로 도입한 최초의 모델이기도 하다. 그 후, 아텐자, 악셀라, 데미오가 크게 성공을 거두면서 마쓰다 디자인의 평가도 실적 향상과 비례하여 높아졌다. 말하자면 마쓰다의 브랜드 혁신의 선두에 섰다고 할 수 있는 CX-5는 2017년 2월에 신형 CX-5로 다시 태어난다.

"타순이 다시 1번 타자로 돌아와 두 번째 무대를 향한 본격적인 시작을 알립니다." 신형 CX-5 발표회에서 고가이 마사미치 대표이사 사장 겸 CEO가 말한 것처럼 앞으로의 마쓰다의 방향성을 파악하는 데 신형 CX-5의 디자인은 아주 시사적이다.

신형 CX-5를 담당한 이사야마 신이치 수석 디자이너는 초대 모델부터 추구해온 SUV의 강력한 힘과 어른의 멋과 품격을 융합한 디자인을 만들었다고 말했다. 그리고 다음과 같이 덧붙였다. "방향성을 크게 바꾸는 것이 아니라 '심화'하는 것입니다. 좋은 것을 더 다듬어서 깊이를 더해가는 느낌입니다."

마쓰다의 코도 디자인을 한 대의 차로 전부 구현해야 했던 초대 모델과 비교하면, 지금은 SUV만 해도 CX-3, CX-4, CX-8, CX-9이라는 다양

SUV의 강력함 힘과 어른의 멋과 품격을 융합한 모습을 추구한
신형 CX-5. LED화로 더욱 슬림해진 헤드램프 등이 보다 안정
된 느낌을 준다.

한 라인업을 갖추고 있다. 그래서 각각이 마쓰다 브랜드에 필요한 역할
을 분담할 수 있게 되었다. CX-3가 젊음과 캐주얼한 느낌을 표현한다면,
CX-5는 어른의 품격을 강조한다. 이런 브랜드 전략이 배경에 있는 것이
다.

신형 CX-5의 스케치. 테마는 세련된 강인함을 의미하는
'리파인드 터프니스'다. 보디에 반사되는 빛과 풍경에서
우아함이 느껴진다.

리파인드 터프니스

익스테리어 디자인에서는 비율과 면 표현을 더 다듬었다.

초대 모델에서는 다양한 캐릭터라인으로 억제했던 표정을 자동차의 튀어나온 면과 들어간 면의 단면 변화로 절묘하게 만들어냈다. 보디 측면은 심플해 보이지만 빛과 풍경의 반사가 복잡하면서도 아름다워서 우아함이 느껴진다. 이 반사의 아름다움이 신형 CX-5의 가장 큰 특징이다.

새로움과 유행은 굳이 따르지 않았다. 오히려 차 안과 밖의 균형을 조정하여 자동차로서의 아름다운 형태를 추구했다고 할 수 있다. 그리고 신형 CX-5에서 처음으로 도입한 새로운 컬러 '소울레드 크리스탈 메탈릭'이 조형의 아름다움을 최대치로 이끌어냈다.

신형 CX-5의 디자인 키워드인 리파인드 터프니스Refined Toughness는 개발 초기 단계부터 팀원 모두가 공유했다. 직역하면 '세련된 강인함'이라는 뜻이다. 이것은 마쓰다의 브랜드 전체의 방향성과도 일치한다.

하지만 실제 개발 과정은 그렇게 순조롭지 않았다. 스케치가 완성되었다고 생각한 단계에서 개발 팀 모두가 '무언가 부족하다' '다른 돌파구가 더 필요하다'와 같은 답답한 마음을 가졌다고 이사야마 수석 디자이너는 말했다.

스케치를 3D 데이터로 만들어보기도 하고 클레이 모델을 만들어 검토해보기도 했다. 하지만 답답한 마음은 사라지지 않았다.

그래서 돌파구가 될 만한 아이디어를 모집하기 위해 개발 팀이라는 벽을 없애고 다양한 멤버들에게 의견을 구했다. 콘셉트카 담당자, 의욕적인 젊은 디자이너 등등이 제안해준 다양한 아이디어를 활용하여 완성한 것이 61쪽의 스케치(중간)다.

개발 초기의 스케치(위). 개발 팀 이외의 멤버로부터
아이디어를 모집하여 만든 스케치(중간)를 거쳐 최종
적으로 완성된 풀스케일 모델(아래)

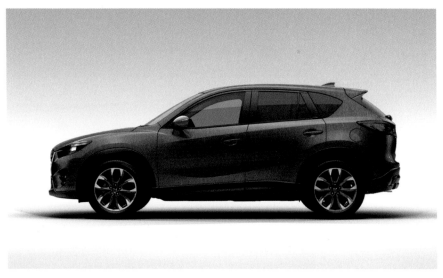

2017년에 처음 등장한 신형 CX-5(위)와 2012년의
초대 모델(아래). 캐릭터라인이 확실한 초대 모델에
비해 신형 모델의 면 표현은 우아한 느낌을 준다.

이 스케치를 복수의 클레이 모델러들이 모델로 만들었다. '탑건'이라 불리는 숙련된 장인 모델러도 합류하여 한 장의 스케치에서 복수의 1/4 모델을 만들어냈다.

마쓰다의 클레이 모델러는 디자이너의 지시대로 스케치를 입체화하는 일만 하는 것이 아니다. 자신의 감성을 더해 직접 제안을 하기도 한다. 미묘하게 느낌이 다른 복수의 클레이 모델이 서서히 하나의 완성형으로 좁혀져갔고, 최종적으로 궁극의 한 대가 만들어졌다.

정숙도를 높인 보이지 않는 디자인

신형 CX-5에서는 쾌적한 느낌을 향상시키는 데도 주력했다. 특히 차내의 조용하고도 엄숙한 분위기를 중요하게 생각했다. 예를 들어 풍절음Wind Noise의 발생을 억제하기 위해 프런트 와이퍼의 위치를 변경했다. 앞쪽 정면에서 봤을 때 보닛보다 아래쪽에 와이퍼를 설치했다. 그리고 도어와 보디와의 단차도 극도로 줄였다. 이런 디자인 변경으로 고속으로 달릴 때 발생하는 소음을 크게 줄일 수 있었다. 차내로 소리가 진입하는 경로를 분석한 다음 차음재의 적절한 배치와 부품의 형태 변경을 실시했다. 주행 소음은 선행 모델과 비교하여 약 20km/h 낮은 속도의 소음 수준까지 떨어졌다.

이런 '눈에 보이지 않는 디자인'도 역시 운전자나 동승자의 승차 체험을 디자인한다는 의미에서 필수적인 부분이다. 코도 디자인은 익스테리어 디자인뿐만 아니라 차내 공간에서도 확실히 진화를 거듭하고 있다.

ROADSTER

이상적인 모습을 추구하는 '로드스터'

4세대 **로드스터**ROADSTER는 2015년에 출시되었다. 2016년에는 역대 모델의 누적 생산량이 100만 대를 돌파했고, 〈세계 올해의 자동차World Car of the Year〉와 〈세계 올해의 자동차 디자인World Car Design of the Year〉에 선정되는 등 눈에 띄게 높은 평가를 얻고 있다. 코도 디자인을 도입한 모델 중에서도 가장 열렬한 팬이 많다.

초대 모델이 처음 등장한 1989년부터 25년의 세월이 지나 탄생한 4세대 로드스터는 역대 그 어떤 모델보다 크기가 작다. 그럼에도 넋을 잃고 바라보게 되는 표현력이 풍부한 보디의 형태가 인상적이다. 뛰어난 운동 성능을 스타일링으로 표현하여 경량 오픈형 스포츠카의 복권을 알린 초대 모델처럼 라이트웨이트 오픈 스포츠Lightweight open sports로서의 원점을 확실히 짚어주면서도 4세대로서의 새로운 표현을 갖춘 스타일링은 매력이 넘친다. 나카야마 마사시 수석 디자이너는 마쓰다의 전통과 코도 디자인이 융합된 4세대 **로드스터**의 스타일링에 대해 다음과 같이 말한다.

"초대 **로드스터** 소유자들의 기대치도 높았고 시나리를 작게 만든 자동차가 4세대 모델이 될 것이라는 예상도 있었습니다. 그런데 '귀여움'이나 '친근함'을 테마로 하면 초대 모델이 더 좋았다는 말을 들을 것 같았고, **시나리**를 그저 작게 만드는 것도 말이 되지 않았습니다. 어느 쪽도 아닌 디자인을 만들기 위해서 고민하던 갈등의 과정이 디자인의 시작 지점이었습니다."

역대 어떤 로드스터보다 작은 보디지만
저절로 눈이 갈 정도로 표현력이 풍부한
보디 조형을 실현한 4세대 로드스터

경량 오픈형 스포츠카의 복권을 꾀한
초대 로드스터의 모습과 코도 디자인의
느낌을 모두 가진 감정적인 골격

감정적인 골격이 결정타가 되다

코도 디자인을 도입한 모델이 SUV부터 콤팩트카(소형차)까지 모두 나온 후 출시된 **로드스터**는 CX-3와 함께 코도 디자인의 표현의 폭을 넓히는 역할을 했다. 로드스터의 원래 디자인과 코도 디자인이 융합된 형태는 코도 디자인의 새로운 표현으로 이어졌다. 양쪽을 모두 갖추지 못하면 4세대에 어울리는 스타일링이라 할 수 없다.

그래서 **로드스터** 특유의 '심플하고 명쾌한 이미지'와 코도 디자인의 '정서적이며 표정이 풍부한 이미지'라는 두 가지 축을 결정한 다음, 두 가지를 겸비한 디자인을 마쓰다의 국내외 디자인 스튜디오에서 모집했다. 마쓰다를 상징하는 전통의 **로드스터**를 자신의 손으로 디자인하고 싶다는 의욕적인 디자이너들이 많이 있었다.

그런데 그렇게 해서 모인 아이디어의 대부분은 두 가지 요소를 그저 섞은 것뿐이었다. 확실하게 모순되는 '심플함'과 '풍부한 표정'이라는 요소를 겸비한 새로운 로드스터, 새로운 코도 디자인을 표현했다고 말할 만한 제안이 없었다.

"흑과 백을 섞으면 회색이 됩니다. 그런데 섞는 것이 아니라 흑과 백을 대비적으로 사용하면 두 색을 양립시킬 수 있습니다. 즉, 표정이 풍부한 부분과 심플한 부분으로 나눠서 각각을 돋보이게 만드는 것이 새로운 **로드스터**의 목표였습니다." 나카야마 수석 디자이너의 말이다.

골격의 표정을 풍부하게 만들면 심플한 표면을 다양하게 표현할 수 있다. 이것을 새로운 **로드스터**의 이상적인 형태로 결정했다.

표정이 풍부한 골격이란 사람이 탔을 때 아름답게 보이는 스포츠카다운 비율을 의미한다. 휠베이스의 중앙에 운전자가 앉는 가장 적절한 승차

위치를 실현하기 위해 휠베이스 등의 설계를 수정했다. 운전자의 머리 위에 루프의 가장 높은 곳이 올 수 있도록 자동차 실내공간을 뒤쪽에 위치시키기 위해 프런트 필러(A필러, 자동차의 지붕을 지탱하는 기둥으로, 전면 사이드미러가 장착된 부분)는 선대 모델보다 70mm 뒤에 배치했다. 이런 수정을 통해 역대 모델 가운데 앞바퀴에서 가장 먼 곳에 운전석이 위치하는 스포츠카의 이상적인 비율이 만들어졌다. 이런 이상적인 비율에서 승강성 역시 포기하지 않은 새로운 골격을 엔지니어와 함께 완성시켰다.

도어 트림의 상부를 보디와 같은 컬러로 만든 경계가 없는 스타일링에서 개방감이 느껴진다. 루프를 열어 오픈된 상태로 달리는 것을 전제로 한 인테리어 디자인이다.

인상적인 낮은 보닛은 헤드램프 유닛의 활용으로 실현할 수 있었다. LED를 사용하여 라이트를 얇게 만들어 오버행(바퀴 중심축에서 차의 가장 앞부분 또는 뒷부분까지의 거리)을 짧고 낮게 만드는 데 성공했다. 작은 보디에서 이상적인 비율을 실현하려면 차내 공간을 작게 만들고 프런트 오버행(앞 바퀴 중심에서 자동차 맨 앞부분까지의 거리)을 짧게 유지해야 했다. 프런트 오버행이 길어지면 운동 성능이 떨어지기 때문이다.

엔지니어에게 의뢰를 할 때는 구체적인 수치를 전달하는 것이 실현의 지름길이라고 나카야마 수석 디자이너는 말한다. 예를 들어 프런트 필러에 대해서는 '가능한 한 후방에 위치시키고 싶다'가 아니라 '70mm 뒤쪽에 위치시키고 싶다'고 의뢰했다.

"엔지니어와 디자이너는 목표치가 있으면 목표를 달성할 수 있습니다. 달성하려는 힘이 생깁니다. 단순히 '마음껏 해보자'라고 한다면 어려울 수도 있지만, 아무리 멀더라도 확실한 목표가 있다면 누군가는 새로운 아이디어를 내줍니다"라고 나카야마 수석 디자이너는 말한다.

인테리어에서도 스포츠카로서 갖춰야 할 디자인을 추구했다. 도어 트림(도어 안쪽의 잠금장치, 스피커, 창문장치 등을 덮고 있는 부분) 상부를 보디와 같은 컬러로 만든 것은 자동차의 내부와 외부를 구분 짓지 않음으로써 개방감을 최대치로 끌어내기 위해서다. 보디의 겉면이 도어 트림을 넘어 인테리어로 연결되는 경계가 없는 스타일링은 루프를 열고 오픈한 상태에서 달리는 것을 전제로 디자인된 오픈형 스포츠카 특유의 발상에서 탄생했다.

4세대 모델의 운전석에 앉으면 도어 상부에서 프런트 펜더(앞쪽 타이어를 덮고 있는 부분)로 하나로 이어지는 아름다운 보디 라인이 눈에 들어온

다. 이 구조 덕분에 운전자는 앞바퀴의 위치를 파악하여 감각적으로 운전을 할 수 있다. 바로 새로운 인마일체의 감각을 만들어낸 것이다.

이처럼 **로드스터**는 비율부터 세부까지 스포츠카의 이상적인 모습을 구현했다. 초대 모델의 탄생부터 25년의 시간이 흘러 다시 달리는 즐거움을 디자인한 것이다.

양쪽 도어 상부에서 프런트 펜더로 이어지는 아름다운 보디 라인. 앞바퀴의 위치를 파악하기 쉽기 때문에 감각적으로 운전할 수 있다는 장점도 있다.

ROADSTER RF

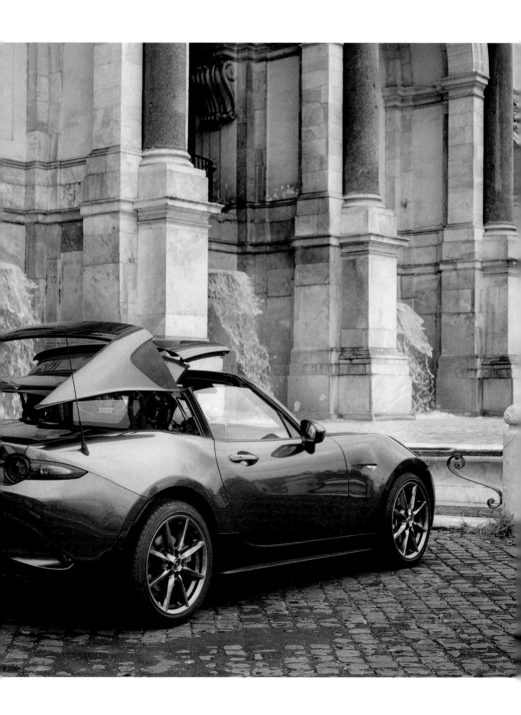

역발상에서 탄생한 '로드스터 RF'

2016년 3월에 열린 뉴욕 국제 자동차 전시회에서 세계 최초로 공개된 'MX-5 RF'가 2016년 12월에 **로드스터 RF**ROADSTER RF로 일본에서 판매되기 시작했다.

차명의 RF는 'Retractable hardtop(접이식 하드톱)'과 'Fastback(패스트백, 루프에서 뒤끝까지 매끈하게 이어진 형태)'의 머리글자를 딴 것이다. **로드스터 RF**는 12초 만에 하드톱 루프를 트렁크에 수납할 수 있다. 정차 상태에서나 시속 10km 이하로 주행할 때 스위치 하나로 루프의 개폐가 가능한 전동식 루프를 갖췄다.

2015년 5월에 10년 만의 풀 체인지 모델로 출시된 소프트톱의 4세대 **로드스터**와 **로드스터 RF** 모두 2011년부터 **로드스터**의 수석 디자이너를 맡고 있는 나카야마 마사시 상품 본부 주사 겸 디자인 본부 수석 디자이너가 담당했다. 1989년에 탄생한 초대 모델의 DNA를 계승하면서 새롭게 마쓰다를 대표하는 스포츠카로 세상에 나온 이 두 대의 자동차는 코도 디자인을 체현한 아름다운 보디 라인을 가지고 있다. **로드스터**는 CX-5부터 시작된 일련의 신세대 상품군 가운데 가장 마지막 모델이다. 코도 디자인의 집대성이라고 할 수 있다.

선대 모델의 반 이상은 하드톱 모델

하드톱 모델 디자인의 열쇠를 쥔 것은 루프의 개폐부다. 역대 **로드스터**에서 구현해온 하드톱 모델의 발매는 이미 이른 단계부터 정해져 있었다.

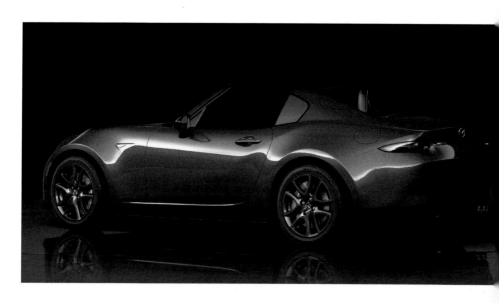

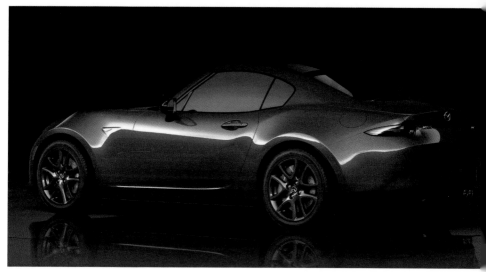

스케치를 3D 데이터로 만들어 루프의 개폐를 검증했다. 그 다음, 개폐 모습을 보여주는 영상을 만들었다. 이 영상은 차량 목업과 같이 상층부를 대상으로 한 디자인 프레젠테이션에서 사용했다.

개발 스케줄에 따르면 4세대 **로드스터**의 출시 이전인 2013년 내로 **로드스터 RF**의 개폐부의 연구를 끝내고 기구와 디자인의 숙성 작업에 들어가야 했다. 선대 모델의 판매 실적을 보면 반 이상을 하드톱 모델이 차지하고 있었기 때문에 새로운 RF에 대한 기대도 높았다.

4세대 로드스터는 원점으로 돌아간 콤팩트한 설계가 특징이다. 소프트톱으로도 루프의 개폐와 수납은 해결이 어려운 문제다. 나카야마 수석 디자이너에게는 가볍고 콤팩트한 설계 그대로 하드톱 루프를 수납할 수 있는 디자인이 요구되었다.

루프의 분할 등 몇 번이고 개폐 기구를 검토한 나카야마 수석 디자이너는 2013년 6월에 당시 디자인 본부장이었던 마에다 이쿠오 상무에게 이런 상담을 했다고 한다. "수납이 아니라 루프를 남기는 것을 전제로 디자인을 하면 어떨까요?"

그 자리에서 바로 스케치를 그려서 승낙을 받은 이 아이디어는 리어 루프를 대담하게 남기는 역발상이다. 리어 루프를 남겨도 개방감을 느낄 수 있도록 자동차 뒤쪽에 개폐식 리어 윈도를 만들었다. 무리하게 루프를 수납하는 것이 아니라 스타일링을 살리면서 코도 디자인을 표현하기 위한 아이디어다. 그 후, 스케치에서 CG를 만들고 애니메이션을 제작했다.

수납부에서는 디자인성도 중요시했다. 개발 도중까지 개구부를 넓게 만들기 위해 외측에 두었던 수납부의 접속 부분(리어 루프가 열리고 닫힐 때 트렁크와 닿는 부분)의 라인을 아름답게 만들기 위해 최종적으로 30mm 안쪽으로 옮겼다. 트렁크의 라인과 겹쳐지도록 만들어 라인을 하나로 이은 것이다. 이런 세부에서도 확실히 코도 디자인이 숨 쉬고 있다.

나카야마 수석 디자이너가 로드스터 RF의 루프 수납 방법 등을 마에다 이쿠오 상무에게 상담했을 때 디자이너 미나미사와 마사노리가 그 자리에서 그린 스케치(오른쪽 위)

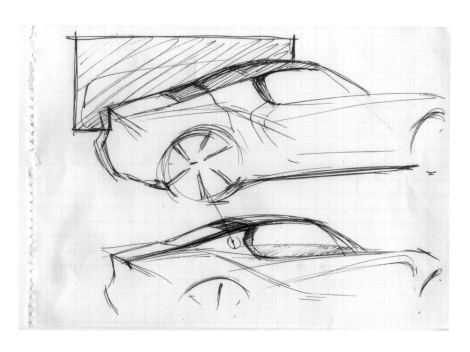

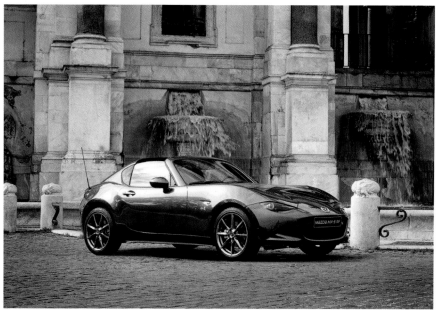

CX-3

코도 디자인의 폭을 넓힌 'CX-3'

2015년에 출시된 CX-3는 그전까지 마쓰다 자동차 라인업에는 없었던 소형 크로스오버 SUV다. 보디 측면 하부와 타이어 주변의 휠 아치, 리어 필러(C필러) 등 곳곳에 검은색 부품을 활용하여 스포티하면서도 품격을 갖춘 디자인을 완성했다.

이런 부품은 코도 디자인이 지향하는 생명감을 불어넣는 목적으로 사용되었다. 콤팩트카인 데미오와 비교하면, 데미오가 상하로 리듬을 느낄 수 있는 조형으로 민첩한 움직임을 표현한데 비해 CX-3는 속도감을 강조했다. 검은색 부품의 사용으로 보디의 상하 폭을 본래보다 좁아 보이게 함으로써 전방에서 후방까지 매끈하게 뻗은 느낌을 준다. 이것은 보디 사이즈를 실제 치수보다 더 커 보이게 하는 효과도 있다.

CX-3는 기존의 마쓰다 자동차에는 없었던 카테고리의 차량이면서 시나리부터 시작된 코도 디자인의 라인업이 거의 완성된 다음 로드스터와 함께 코도 디자인의 표현의 폭을 넓히는 역할을 했다. 새로운 디자인 테마를 확실히 인식시키기 위해 CX-5부터 데미오까지는 코도 디자인에 충실한 표현이 요구되었다.

CX-3의 개발에서는 먼저 개발이 시작된 데미오의 섀시(차대)를 사용하는 것이 미리 결정되어 있었다. CX-3 개발에는 데미오의 파생차(섀시는 동일하지만 보디 등을 전혀 다르게 만든 차)를 만든다는 목적도 있었기 때문이다. 한편에서는 비즈니스적인 성공보다 유럽의 선진국을 겨냥한 모델을 만든다는 목적도 있었다.

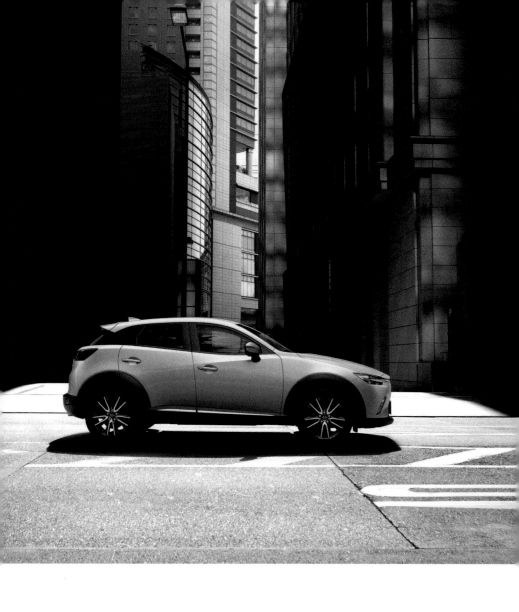

휠 아치와 보디 측면 하부에는 검은색 부품을 사용했다.
보디의 세로 길이가 짧아 보이는 효과가 있기 때문에 전
방에서 후방까지 매끈하게 뻗은 느낌을 준다.

CX-3를 담당한 마쓰다 요이치 수석 디자이너는 "코도 디자인 라인업의 끝을 그리는 도전을 위해 시작했습니다"라고 말한다. 그리고 "한정된 예산과 조건 내에서 처음에는 작은 것부터 시작해서 날카로운 고객에게 지지받는 자동차를 만들고 싶었습니다"라고 말을 이었다.

새로운 디자인 프로세스의 선구자

CX-3의 디자인 개발에서는 디지털 모델러가 지금까지는 없었던 활약을 보여줬다. 디자인 본부의 디자인 모델링 스튜디오에 소속된 디지털 모델러는 주로 3D 데이터의 모델링 작업을 담당한다. 최근에는 자동차 모델링 기술의 디지털화가 진행되고 있지만, 마쓰다에서는 수작업을 통한 생명감을 중요시하기 때문에 클레이 모델러의 수작업을 중요하게 생각하면서 조형 작업을 해왔다. 디자인 모델링 스튜디오에는 클레이 모델러도 소속되어 있다.

디지털 모델러가 취급하는 데이터에는 두 종류가 있다. 하나는 디자인을 검토할 때 필요한 데이터다. 이것은 디자이너의 스케치를 디지털 모델러가 3D 데이터로 만들어 디자인 검증을 실시한 다음 클레이 모델러가 클레이 모델을 만드는 디자인 개발 과정에서 필요한 데이터다. 다른 하나는 최종 디자인이 결정된 다음에 필요한 양산을 위한 설계도로서의 디지털 데이터다.

그런데 CX-3의 개발에 참여한 디지털 모델러는 이 두 가지와는 다른 데이터를 만들었다. 통상적으로 디자이너가 그린 초기의 이미지를, 디지털 모델러가 직접 3D 데이터로 그렸다. 게다가 그 초기 이미지를 거의 바꾸지 않은 상태로 최종 디자인으로 결정되어 시판 차량의 스타일링까

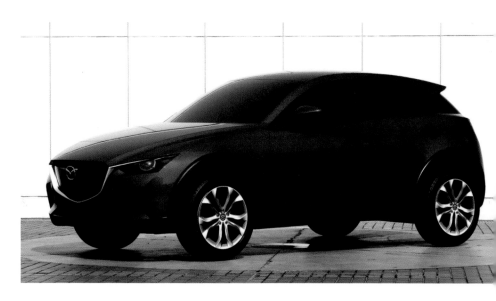

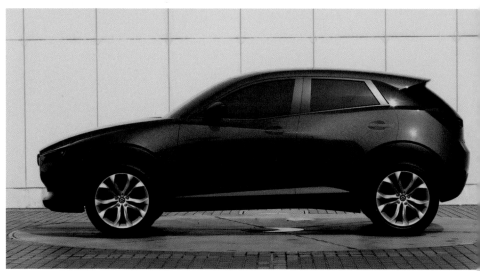

디지털 모델러가 처음으로 그린 3D 데이터를 바탕으로 만든
프레젠스 모델. 초기의 입체 이미지가 거의 그대로 시판 차량
의 스타일링까지 이어졌다.

85

3D 데이터로 반사 효과를 검증했다. CX-3는 디지털 모델러와 클레이 모델러가 몇 번이나 의견을 교환하면서 디자인의 수준을 높였다.

지 이어졌다.

　디지털 데이터를 바탕으로 절삭 기계로 입체 모델을 만들어 페인트칠을 한 초기의 프레젠스 모델(디자인을 설명할 때 사용하는 모델)은 사내에서 높은 평가를 받았다. 그 후 몇 번 다른 방향성의 스타일링을 검토했지만, 처음의 디자인을 뛰어넘는 안은 나오지 않았다.

　"디지털로 열심히 그린 순수한 용기의 승리라고 생각합니다. 주요 차종이 아니었기 때문에 자유롭게 도전해볼 수 있었던 점도 크게 작용한 것 같습니다."(마쓰다 수석 디자이너)

　디지털 데이터는 화면 내에서 자동차의 크기를 자유롭게 조절할 수 있기 때문에 높은 곳에서 전체를 바라보기도 하면서 시행착오trial and error를 줄일 수 있다는 장점이 있다. 클레이 모델과 비교하면 보디 컬러, 소재, 부품을 변경할 때마다 바로 확인할 수 있다는 점도 디자인 개발에서는 장점이 된다.

　CX-3 개발에서는 디지털 모델러와 클레이 모델러 사이에서 몇 번이나 의견 교환이 있었기 때문에 표현 방식의 쇄신이 이루어지면서 디자인을 발전시킬 수 있었다. 클레이 모델러는 디지털 데이터를 단순히 입체화하는 것이 아니라 디자인의 의도와 매력을 이해하고 입체 형상을 만든다. 클레이 모델러는 1mm 이하의 아주 미세한 조정을 계속해서 반복했고, 1년이 넘는 시간이 지난 후 드디어 최종적인 형태가 완성되었다.

　"지금까지는 클레이 모델러가 스타일링을 주도했습니다. 그런데 그 뒤에서 디지털 모델러도 확실히 성장했습니다. 클레이 모델로 조형을 최종적으로 확인하는 것에는 변함이 없지만, 앞으로는 양쪽이 지금 이상으로 균형감 있게 활약해줬으면 좋겠습니다."(마쓰다 수석 디자이너)

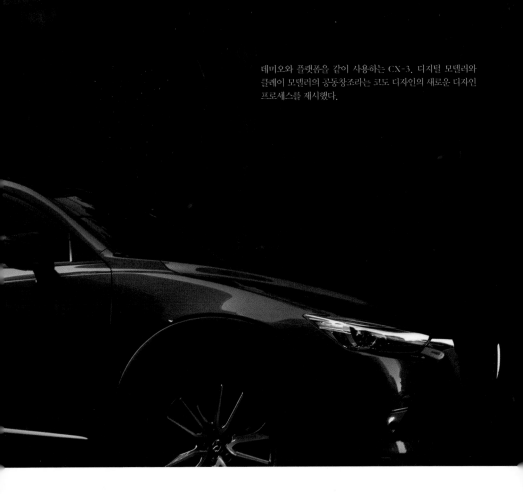

데미오와 플랫폼을 같이 사용하는 CX-3. 디지털 모델러와
클레이 모델러의 공동창조라는 코도 디자인의 새로운 디자인
프로세스를 제시했다.

그 후, **비전 쿠페**의 풍부한 표현력을 만들어가는 과정에서 디지털 모
델러와 클레이 모델러의 공동창조가 가속화된다. CX-3는 차세대 코도 디
자인의 표현을 실현하기 위한 새로운 디자인 프로세스의 시작이 된 모델
이라고 할 수 있다.

DEMIO

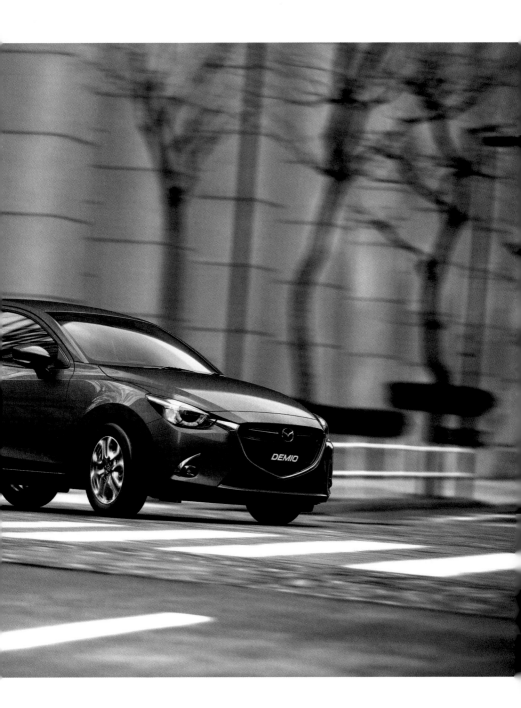

등급을 초월한 소형 고급차 '데미오'

콤팩트카에서도 코도 디자인이 건재하다는 사실을 알린 모델은 2014년에 출시된 4세대 **데미오**DEMIO다. 목표는 자동차의 '등급class'이라는 개념을 없애는 것이었다. **데미오**는 콤팩트카라고 해서 간소하다거나 소박하다거나 귀여워야 할 필요는 없다고 주장하는 것 같은 약동감 있는 스타일링이 마쓰다 특유의 달리는 즐거움을 체현한다.

이 배경에는 저연비, 저가격, 넓은 실내와 큰 짐칸 등 최근의 일본차의 가치관이 지나치게 기능 중심이라는 문제제기가 있었다. 디자인 본부의 야나기사와 료 수석 디자이너는 "경자동차는 사각의 상자 모양으로 바닥 면적에 비해 공간을 얼마나 효과적으로 활용하는지가 중요합니다. 기능적인 면에서는 이치에 맞지만, 정말 그것만으로 괜찮을까요? 고객이 과연 웃는 얼굴을 보여줄까요?" 하고 개발 당시의 마음을 돌아보았다.

5넘버사이즈(자동차 번호판 분류번호의 최초의 숫자가 5로 시작하는 소형차로 전체 높이 2,000mm, 전체 길이 4,700mm, 전체 너비 1.7m 이하 크기의 자동차)의 **데미오**는 폭을 1,700mm 이하로 만들어야 한다는 큰 제약이 있었다. 이미 출시된 **CX-5**와 **아덴자**는 전폭 1,800mm 이상이었고, **악셀라**도 1,795mm나 된다. 기능적인 가치를 높이면서 콤팩트카의 크기로 만들어야 한다는 제약 속에서 달리는 즐거움을 제공한다는 목표를 가지고 **데미오**의 개발이 진행되었다.

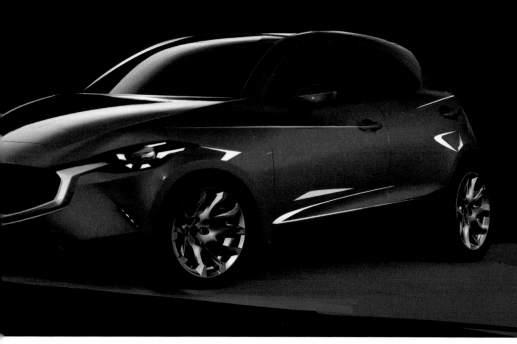

데미오의 키 스케치. 콤팩트카의 주류였던 앞쪽부터 뒤쪽까지 하나의 곡선으로 연결한 듯한 형태가 아니라 프런트 필러를 뒤로 옮겨 차 실내공간을 뒤쪽으로 이동시킴으로써 생명감을 표현했다.

코도의 생명감을 얼마나 잘 표현할 수 있을까?

당시 콤팩트카 스타일링의 주류는 자동차의 앞쪽부터 뒤쪽까지 하나의 곡선으로 연결한 듯한 형태였다. 이에 비해 **데미오**는 프런트 필러와 차 실내공간을 뒤쪽으로 이동시켜 보디의 후방에 하중이 느껴지도록 만들어 생명감을 연출하려고 생각했다.

이 시기의 코도 디자인은 동물(치타)의 움직임을 자동차의 생명감과 연결시켜 생각하고 있었다. 예를 들어 **아텐자**가 동물의 탄력적인 움직임이라면, 스포티한 **악셀라**는 동물의 점점 속도를 더하는 움직임, 콤팩트카인 **데미오**는 동물이 뒷다리에 힘을 힘껏 실어 뛰어오르는 움직임이라고 정의했다. 긴 보닛과 콤팩트한 차량 실내공간이라는 조합으로 신체를 웅크려 보디 후방에 응축한 에너지를 한 번에 내뿜으면서 달리려는 이미지를 투영했다.

이 이미지는 세세한 부분에서도 재현되었다. 두꺼운 링 모양의 램프를 사용한 헤드램프는 '짐승의 눈동자'가 모티프가 되었다. 링 모양의 램프로 눈의 홍채를 표현한 것이다. 헤드램프와 라디에이터 그릴을 낮은 위치에 배치한 **데미오**는 윤곽이 또렷한 먹잇감을 노리는 짐승과 같은 야성적인 얼굴을 하고 있다.

이 중에서도 특히 콤팩트카의 상식을 뒤엎기 위해 여러모로 노력한 곳이 바로 인테리어다. 앞바퀴를 더 앞쪽으로 위치시켜 자연스럽게 발을 뻗으면 닿는 위치에 페달을 배치하는 등 운전자를 중심으로 운전석을 설계했다. 계기판 주위와 에어컨의 송풍구도 운전석을 중심으로 좌우 대칭으로 배치했다. 이 디자인을 통해 신체적·시각적으로 운전자에게 이상적인 드라이빙 포지션이 만들어졌다. 어디까지나 운전자가 중심이 되어야 한다는 생각이다.

콤팩트카라고는 하지만 인테리어의 질감에도 신경을 쓰지 않으면 안 된다. 오히려 당시 상위 등급의 마쓰다 자동차에 비해 질이 좋은 부품을 사용한 경우도 있다. 속도계와 디스플레이 등은 상위모델인 **악셀라**와 공동으로 사용했다. **데미오**에 처음으로 사용된 광택 나는 피아노블랙색의

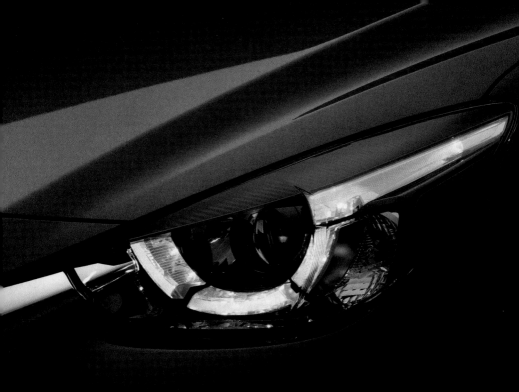

링 모양의 램프로 홍채를 표현한 헤드램프의 모티프는 '짐승의 눈동자'다. 헤드램프와 라디에이터 그릴을 낮은 위치에 배치하여 먹잇감을 노리는 짐승과 같은 야성적인 얼굴을 표현했다.

송풍구는 뛰어난 질감으로 그 후에 로드스터에도 사용되었다. 그 진가가 인테리어에서 확실히 드러났다고 할 수 있다.

　비용 절약이 중요한 콤팩트카의 대시보드에는 딱딱한 수지를 사용하는 경우가 많다. 하지만 **데미오**의 상위 모델에서는 운전자나 이용자의 손에 닿을 기회가 많은 대시보드의 중간 부분에 슬러시 성형(플라스틱 성형

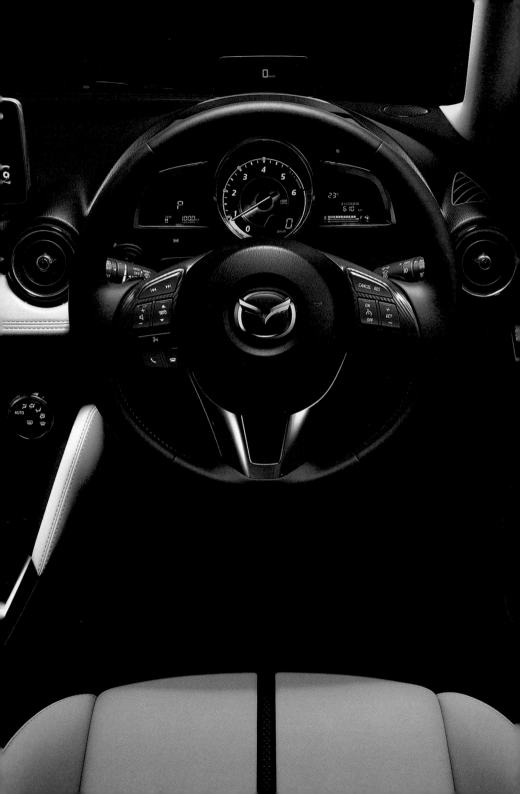

의 일종. 고가의 성형장치를 필요로 하지 않고, 속 빈 성형품을 얻을 수 있는 경제적인 성형법이다)을 이용한 부드러운 소재를 사용했다. 수지제품의 저렴함을 의미하는 '플라스티키'라는 부정적인 표현도 있지만, **데미오**는 소재로서의 수지의 매력을 끌어내기 위해 부품별로 신중하게 구별해서 사용했다.

인테리어 디자인은 라이프 스타일별로 다양한 라인업을 준비했다. 블랙을 기본으로 화이트의 내장, 특별 사양 자동차에는 레드 시트도 준비했다. 현재 최상위 등급 내장인 '테일러드 브라운'은 스웨이드 소재와 퀼팅의 조합이다. 무심코 손으로 만지고 싶어지는 느낌이 든다. 어느 곳에 투자를 하고 어느 곳에서 비용을 줄일 것인지에 대한 판단 기준은 "이용자를 위한 것인지 아닌지에 있다"고 야나기사와 수석 디자이너는 말한다.

2016년 11월의 상품 개량으로 헤드램프에는 '어댑티브 LED 헤드램프$_{ALH}$'를 도입했다. ALH는 하이빔(상향등)을 켤 때 헤드램프 내 11개의 LED 중 반대편에서 오는 자동차를 비추는 부분만 끔으로써 반대편 차가 눈이 부시지 않도록 하는 기능이다. 또한 운전석의 헤드업 디스플레이를 풀컬러화하여 시인성을 높였다. 2017년에는 첨단 안전기술을 표준 장비화했다.

마쓰다는 부분 모델 변경으로 스타일링을 크게 바꾸지는 않지만, 콤팩트카에도 상황에 맞는 최신 기술과 장비를 아낌없이 투입하고 있다. 언제나 자동차의 가치를 높이기 위해 노력함으로써 항상 최대한의 달리는 즐거움을 실현하려 한다고 볼 수 있다.

'테일러드 브라운'은 시트와 도어 트림에 퀼팅 모양의 스티치를 넣은 스웨이드를 채택했다. 둥근 모양의 송풍구는 그 후 로드스터에서도 사용되었다.

AXELA

운전의 편의성을 형태로 만든 '악셀라'

코도 디자인을 처음으로 구체적인 형태로 실현한 **시나리**, 시판 차량 **아텐자**와 **CX-5**에 이어 2013년에 탄생한 모델이 3세대 **악셀라**다. 아텐자보다 작은 크기로 4도어 세단과 5도어 해치백 타입이 있으며 엔진은 디젤, 가솔린, 하이브리드의 세 종류가 준비되어 있다. **악셀라**는 마쓰다에서 가장 많이 팔린 차종이며, "당시 가진 힘을 전부 쏟아부은 '더 마쓰다'를 목표로 한 모델"이라고 당시의 디자인 본부 다바타 고지 수석 디자이너(현 프로덕션 디자인 스튜디오 부장)는 말했다.

마쓰다가 **악셀라**에 요구한 것은 코도 디자인을 확실하게 구축하는 스타일링이었다. **아텐자**에는 시나리에서 파생된 '타케리TAKERI,雄', SUV인 CX-5에는 '미나기MINAGI, 勢'라는 콘셉트카가 존재한다. 하지만 **악셀라**의 샘플이 된 것은 바로 **시나리** 그 자체였다. 4도어 쿠페인 시나리의 풍부한 표현력을 **악셀라**의 작은 보디에 투영하여 아름다운 코도 디자인을 실현해야 했다. 이미 다음 시판 차량으로 콤팩트카인 **데미오**가 준비되어 있었기 때문에 콤팩트카에서 코도 디자인을 표현할 여지도 남겨두어야 했다.

먼저 코도 디자인의 오브제의 움직임을 바탕으로 악셀라의 첫 스케치를 그렸다. 보디의 전방과 후방을 중압감이 느껴지는 형태로 만들고 두 개의 덩어리를 잇는 라인으로 **시나리**의 매끈한 비율을 재현했다. 이 스케치에는 의도대로 코도 디자인다운 모습이 충분히 표현되었지만, 실제 차량으로 만들어지면 차의 높이가 1,300mm 정도가 될 것으로 예상되었다. 그래서 이 상태로는 구현이 어렵다고 판단되었다.

악셀라의 첫 스케치(위). 시나리의 매끈한 비율을 재현했지만
차의 높이가 낮아 실제로 시판되기는 어려웠다. 5도어 해치백
모델(아래)

세부까지 인마일체

그래서 생각한 아이디어가 전방과 후방에 응축된 느낌을 남겨두고 시나리의 살아 숨 쉬는 약동감을 상하 방향의 움직임으로 표현하는 방법이었다. 앞뒤의 펜더 부근을 상하의 움직임이 느껴지는 형태로 만들어 속도감을 표현했다. 네 개의 타이어에 중심을 실은 응축된 느낌과 속도감을 겸비한 새로운 형태가 떠오른 것이다.

당시의 다바타 수석 디자이너는 상하로 강하게 버티는 크라우치 스타트(두 손을 출발선에 대고 웅크린 자세에서 하는 출발)와 같은 모습을 표현하려고 했다고 한다. **악셀라**의 익스테리어 디자인 개빌은 해치백에서 확실하게 디자인을 구축하고 그 후 세단으로 발전시켰다.

'더 마쓰다'로서의 **악셀라**는 코도 디자인의 본질이기도 한 인마일체를 보다 깊게 있게 추구하여 새로운 드라이빙 포지션을 실현했다는 점에서 주목할 만하다. 중형차보다 작은 자동차의 경우는 크기의 제약으로 앞쪽 휠하우스(바퀴를 덮고 있는 보디 안쪽 공간) 때문에 가속 페달이 차량 안쪽으로 내몰리는 상황이 많이 발생했다. **악셀라**는 앞바퀴를 50mm 앞쪽으로 배치하여 운전석의 발밑 공간을 확대했다. 그 결과, 휠하우스와 가속 페달의 간섭이 해소되어 페달 위치의 최적화에 성공했다.

중심성을 가진 시트의 형태도 한몫하여 시트에 앉아 핸들을 잡고 신체의 중심을 축으로 양발을 자연스럽게 뻗으면 오른발 아래에 가속 페달이, 왼발 아래에 풋레스트(Foot Rest, 사용하지 않는 왼발을 올려놓는 부분)가 위치한다. 이것이 현재 마쓰다 자동차의 표준 드라이빙 포지션이다. **악셀라**는 운전자의 눈앞에 설치된 단안 미터, 시선 이동을 줄이기 위한 헤드

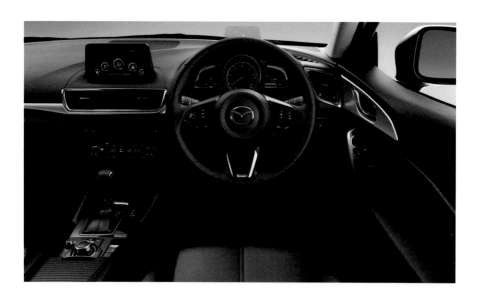

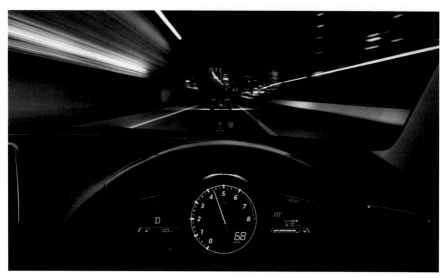

악셀라의 운전석(위). 단안 미터, 시선 이동을
줄이기 위한 헤드업 디스플레이(아래) 등 운
전자의 신체를 중심으로 설계했다.

센터콘솔에는 운전자가 왼손을 쓱 내리면 음량 조절 등을
할 수 있는 장치가 있다. 눈으로 보지 않아도 직감적으로
조작할 수 있다.

업 디스플레이HUD 등 운전 중에 필요한 최소한의 정보를 중앙에 위치시키고, 인테리어의 균형을 좌우가 균등하게 유지하는 등 운전자의 신체의 축을 의식하면서 세부의 배치에까지 신경을 썼다.

특히 속도계와 내비게이션 화면은 주행의 안전성이라는 관점에서 봐도 아주 뛰어나게 설계되었다. 악셀라에서 최초로 도입한 새로운 내비게이션 '마쓰다 코넥트'는 조작 부분을 분리하여 대시보드 위에 독립된 형태의 7인치 디스플레이를 설치했다. 조작 시스템으로는 시프트 노브(기어봉) 아래 센터콘솔에 집약되어 운전자가 손을 보지 않아도 직감적으로 조작할 수 있는 '커맨더 컨트롤Commander Control'을 마련했다. 왼손을 쓱 내리면 바로 음량 조절 등을 할 수 있는 장치를 사용할 수 있다.

설계를 수정하고 선대 모델과 비교한 다음 프런트 필러를 약 10cm 뒤로 이동시켜 시야를 확보하는 등 악셀라는 운전의 편의성 향상을 실현했다. 운전에 집중할 수 있는 환경을 만들어 인마일체의 느낌을 높인 것이 운전하는 즐거움으로 이어졌다.

한편 악셀라는 운전자의 몸에 딱 맞는 운전석에서 조수석 쪽으로 가면서 공간이 넓어지기 때문에 조수석에서는 개방감을 느낄 수 있다. 그리고 커맨더 컨트롤을 조수석에서도 조작할 수 있도록 하는 등 조수석과 운전석을 명확하게 구분하여 가장 적절한 배치 구조를 완성했다. 표층적인 스타일링이 아니라 인테리어라는 운전 환경 전체에 운전을 즐기기 위한 코드 디자인을 적용하는 데 성공한 것이다.

인테리어 역시 코드 디자인의 연장선상에 있어야 한다. 인테리어에는 놀이의 즐거움과 섬세한 장인의 기술이 숨 쉬고 있다. 오프화이트 색상의 가죽을 사용한 내장은 우아하면서도 스포티한 느낌을 표현하기 위해 블

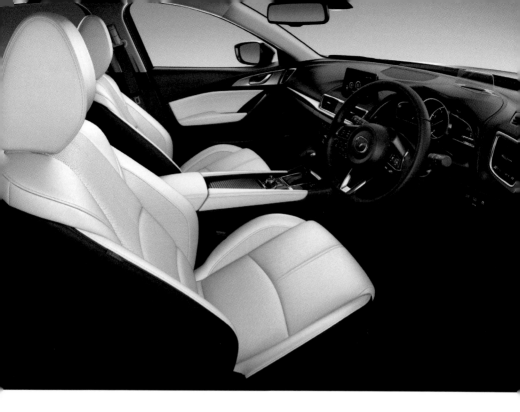

랙 색상의 가죽을 함께 사용했다. 흰색만 단독으로 사용하는 것이 아니라 검은색과 같이 사용하여 서로가 서로의 색을 더욱 돋보이도록 만들었다. 시트의 봉제에는 세 가지 색의 실을 사용했다. 포인트가 되는 빨간색 스티치와 흰색 실의 균형을 위해서 그 사이에 회색 실로 스티치를 넣었다. 멀리서 보면 세 가지 색상이 사용되었는지 알 수 없지만, 이런 세세한 공정까지 신경을 썼다는 사실을 알게 되면 뛰어난 질감을 느끼고 애착이 더 깊어질 것이다.

오프화이트의 가죽을 사용한 인테리어 디자인에는 서로의 색을 돋보이게 만드는 블랙 색상의 가죽을 함께 사용했다. 우아하면서도 스포티한 느낌을 준다.

ATENZA

플래그십카로서 더 성숙해진 '아텐자'

2012년에 CX-5에 이어 코도 디자인을 채택한 모델로 등장한 **아텐자** ATENZA는 마쓰다의 플래그십카(Flagship Car, 자동차의 최상·최고급 모델) 다. 발매 시에는 이미 CX-5가 엄청난 히트 상품이 되어 마쓰다 디자인은 곧 코도 디자인이라는 이미지가 정착된 상태였다. 하지만 취재에 응해준 마쓰다 관계자의 대부분은 "코도에 자신감을 가지게 된 것은 아텐자부터 다. '이건 되겠다'라는 분위기가 사내에 한 번에 퍼졌다"라고 입을 모았다.

단지 플래그십카라는 이유 때문만은 아니다. 대지를 밟고 견고하게 서

출시 이후 수차례의 개량을 거쳐 마쓰다의 플래그십카로서
더욱 성숙해진 아텐자. 시나리의 테마를 양산차로 재현했다.

있는 것 같은 골격, 흐르는 듯한 빛의 움직임 등 코도 디자인을 최초로 형태로 구현한 콘셉트카 **시나리**의 테마를 **아텐자**가 양산차임에도 불구하고 더 이상 잘 만들 수 없을 정도로 완벽하게 표현했기 때문이다.

양산차의 제약을 극복하다

콘셉트카는 양산을 위한 제약이 존재하지 않기 때문에 자유롭게 디자인이 가능하다. 자동차를 만들 때 가장 대표적인 제약은 '크기'다. **시나리**의 전체 너비는 1,946mm다. 일반적인 세단에 비해 100mm 가까이 크기 때문에 그만큼 디자인이 자유로울 수 있다. **시나리**는 크기의 제약에서 해방되었기 때문에 생명감과 약동감을 중요시하는 코도 디자인을 충분히 표현할 수 있었다

아텐자의 개발은 **시나리**의 개발과 병행하여 진행되었다. 사실 **아텐자**의 디자인에 **시나리**의 테마를 적용하기로 미리 결정되어 있었던 것은 아니다. 그런데 **시나리**의 발표가 상당한 반향을 불러일으키면서 **시나리**의 테마를 **아텐자**에 적용하기로 갑자기 결정이 되었다.

출시 예정일까지의 스케줄을 생각하면 시간적으로 거의 여유가 없었다. 빠듯한 일정 속에서 **시나리**의 자유분방한 디자인을 양산차의 틀 안에서 표현해야 하는 과제에 도전한 사람은 다마타니 아키라 수석 디자이너 등이었다.

마쓰다는 2011년 10월에 **시나리**의 다음 콘셉트카로 **타케리**를 발표했다. 다마타니 수석 디자이너는 **타케리**는 **시나리**를 양산차로 만들기 위한 스터디 모델로서 필요했다고 말했다. **타케리**는 전체 너비가 1,946mm에 달하는 **시나리**를 1,870mm까지 응축시켰다.

왼쪽부터 시나리, 타케리, 아텐자(2012년). 크기는 다르지만 시나리의 조형은 아텐자로 이어졌다.

시나리의 유려하면서도 역동적인 형태는 세 가지의 움직임으로 만들어졌다. 프런트 펜더에서 프런트 도어로, 보닛 위의 돌출된 파워 벌지 Power bulge에서 프런트 필러의 밑 부분을 거쳐 리어 도어로, 그리고 벨트라인에서 리어 펜더로 이어지는 세 가지 움직임이 타케리를 거쳐 **아텐자**로 이식된 것이다. 하지만 이 과정에서 라인의 모습은 완전히 달라졌다고 한다.

개발팀이 이 라인의 모양을 발견하기까지의 과정은 시행착오의 연속이었다. 결과적으로 **아텐자**의 발매는 예정보다 큰 폭으로 늦어지고 말았다. 하지만 예상보다 좋은 판매 실적과 디자인에 대한 높은 평가는 그 결

단이 틀리지 않았다는 것을 보여준다고 해도 좋을 것이다.

질감 향상을 최우선으로 생각하다

2012년에 **아텐자**를 출시한 이후 마쓰다는 코도 디자인을 적용한 모델을 각 카테고리에 차례차례 투입했다. 디자이너들이 점점 경험을 쌓아가면서 코도 디자인의 표현도 보다 세련되어졌다. 소형차의 후발 모델이 코도 디자인의 표현적인 면에서는 **아텐자**보다 더 뛰어난 경우도 있었다.

플래그십카인 **아텐자**는 출시 이후 두 차례의 개량 작업이 이루어졌다. 2014년의 개량에서는 익스테리어 디자인에서 '주행의 질감' 향상을 디자인으로 표현하는 것에 주안점을 두었다. 기술적으로도 많은 개선이 이루어지면서 승차감이 편안해지고 보다 품격 높은 주행이 실현되었다.

하지만 그렇다고 해서 크기를 키우지는 않았다. 라디에이터 그릴의 디자인과 프런트 마스크의 모양 등으로 성숙한 어른의 디자인을 표현했다. 2012년의 시점에서는 시그니처윙(마쓰다의 디자인 언어. 그릴의 하단부터 헤드램프로 이어지는 날개와 같은 형태의 부품)과 그릴의 팬, 범퍼의 양쪽 끝 모양 등으로 프런트 마스크에서 젊은 약동감이 강하게 느껴졌다.

2014년에 실시된 1차 개량 작업에서 그린 스케치. 이미 시그니처윙의 존재감이 강렬했기 때문에 수평 방향을 강조하는 이미지로 만들었다.

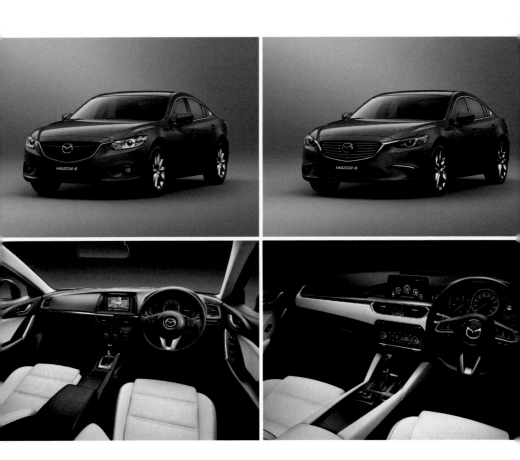

안정감과 우아함에 깊이를 더한 익스테리어 디자인
(왼쪽 위: 2012년, 오른쪽 위: 2016년). 수평축을 강
조하여 개방감을 높인 인테리어 디자인(왼쪽 아래:
2012년, 오른쪽 아래: 2016년)

그래서 그릴의 핀에도 수평 방향을 강조했다. 이것이 안정감과 우아함의 표현으로 이어졌다. 디자인이 결정되기까지는 많은 패턴이 검토되었다.

플래그십카에 걸맞은 인테리어란?

기본적으로 예전 모델의 디자인을 계승한 익스테리어 디자인에 비해 인테리어 디자인에서는 대대적인 변화가 있었다. "사실 2012년 시점에서는 인테리어에 아쉬운 부분이 있었습니다. 질감을 향상하고 테마를 조금 더 명확하게 표현해야겠다고 생각하고 있었죠"라고 다마야 수석 디자이너는 말했다.

특히, 후발 모델인 **악셀라**와 **데미오** 등이 고품질의 내장을 실현했기 때문에 **아텐자**는 압도적으로 플래그십다운 모습을 보여줘야 했다.

개량의 방향성은 익스테리어 디자인과 동일했다. 저중심화 등으로 실현된 주행의 진화를 인테리어에서도 표현하는 것이다. 구체적으로는 수평축을 확실하게 만들어 개방감을 향상시켰다. 소재의 사용에도 한층 더 신경을 썼으며 성숙한 어른의 안정감과 품격을 연출했다.

2016년 두 번째 개량작업에서는, 추가로 천장과 필러를 블랙으로 하고, 화이트와 블랙 두 종류의 인테리어 컬러를 설정했다. 시트소재는 품질이 좋고, 촉촉하고 부드러운 나파가죽을 채용하는 등 진중함과 품격을 높이는 데 힘을 들였다.

이런 두 차례에 걸친 개량 작업을 거쳐 현재의 **아텐자**는 충분히 '성숙'한 느낌을 준다. 화려한 디자인으로의 변경을 피하고 의미 있는 변경만으로 세부까지 정성을 들였다. 이것이 코도 디자인의 '성숙'이라고 할 수 있다.

3
장

제조를 비약하게 만드는 공동창조

'CAR as ART'를 표방하는
마쓰다의 자동차 제조.
이것을 지탱하는 것은
부문이라는 벽을 뛰어넘는
'공동창조'의 힘에 있다.

선명함과 명암의 차이가 더 강조된 '소울레드 크리스탈 메탈릭'(오른쪽).
극미립의 고휘도 알루미늄과 빛을 흡수하여 음영을 깊게 만드는 광흡수
플레이크를 채택(아래)

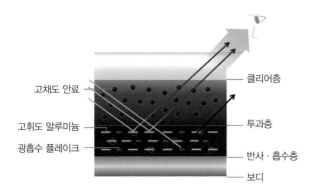

고채도 안료

고휘도 알루미늄

광흡수 플레이크

클리어층

투과층

반사 · 흡수층

보디

진화를 멈추지 않는 컬러 개발

'컬러도 조형의 일부'라는 말 그대로 마쓰다는
컬러를 중요하게 생각한다.
그 중에서도 레드는 마쓰다를 대표하는 컬러다.
그리고 새로운 마쓰다의 컬러로 '머신 그레이'가 등장했다.

마쓰다를 대표하는 컬러인 레드는 예전부터 **패밀리아, 로드스터**와 같은 인기 모델의 이미지 컬러로 사용되었다. 다시 한번 마쓰다의 레드가 깊은 인상을 남긴 것은 2012년의 '소울레드 프리미엄 메탈릭(이하, 프리미엄 메탈릭)'이었다. 코도 디자인의 조형미를 최대치로 표현하는 색으로 깊이와 선명함을 함께 표현할 수 있도록 개발된 이 컬러는 당초 기술진에게 '양산은 무리'라는 말을 들었다. 하지만 '장도 타쿠미누리匠塗 TAKUMINURI'라 불리는 마쓰다의 독자적인 도장 기술을 개발하여 양산에 성공한다.

2017년에는 신형 **CX-5**의 발매와 함께 더 진화된 '소울레드 크리스탈 메탈릭(이하, 크리스탈 메탈릭)'이 등장했다. 프리미엄 메탈릭보다 채도는

2016년에 탄생한 '머신 그레이 프리미엄 메탈릭'(오른쪽).
'장도 타쿠미누리'(아래)는 숙련된 장인이 손으로 칠한 것
같이 정교하고 치밀한 도장을 양산차에서 실현한 마쓰다
의 독자적인 기술이다.

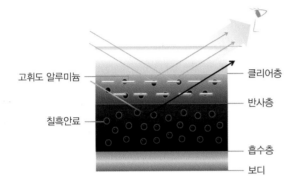

약 20%, 색심도Color Depth는 약 50%가 향상되었다. 프리미엄 메탈릭보다
질감이 더 매끄럽고 투명감이 있으면서도 음영이 짙으며 빛이 닿는 상태
에 따라 만들어지는 보디 표면의 표정이 한층 더 복잡해 보인다.

그렇다면 이런 컬러는 어떻게 만들었을까? 비밀은 바로 새롭게 개발한
고채도 빨간색 안료와 최하층인 반사·흡수층에 있다. 새롭게 개발한 빨
간색 안료는 입자 크기가 더 작아져 투명감이 높아졌다. 그리고 반사·흡
수층에는 고휘도의 12~15미크론이라는 미립자 알루미늄 플레이크Flake
와 빛을 흡수하여 음영을 더 짙게 만드는 광흡수 플레이크를 사용했다.
이로써 명암의 차이가 더 증폭되면서 지금까지 없었던 레드 색상이 만들
어졌다.

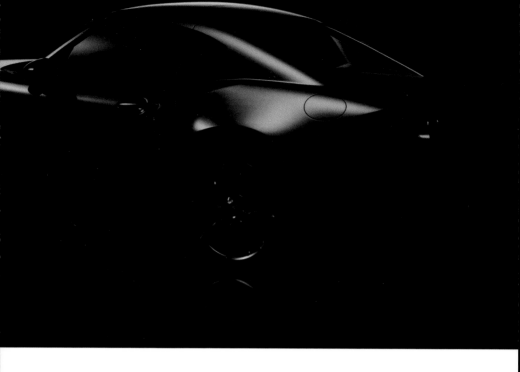

테스크포스팀이 만든 새로운 컬러

이 크리스탈 메탈릭은 '공동창조'를 통해 만들어졌다. 프리미엄 메탈릭의 개발을 담당한 디자인 본부의 오카모토 게이이치 크리에이티브 디자인 전문가는 "더 높은 곳을 목표로 한다면 컬러 전문가를 모아 팀을 만드는 것이 꼭 필요했습니다"라고 말했다. 그래서 디자이너, 엔지니어, 생산기술 담당자, 공급업자 등과 함께 테스크포스팀(이하 TF팀)을 만들어 원하는 레드의 이미지를 공유하는 것부터 시작했다.

오카모토는 자신이 생각하는 이상적인 레드에 가까운 보석 루비와 빨간 유리 등을 보여주면서 말로는 설명하기 힘든 느낌을 전달하려고 노력했다. 엔지니어의 힘을 빌려 자신이 아름답다고 느끼는 레드 색상을 특수

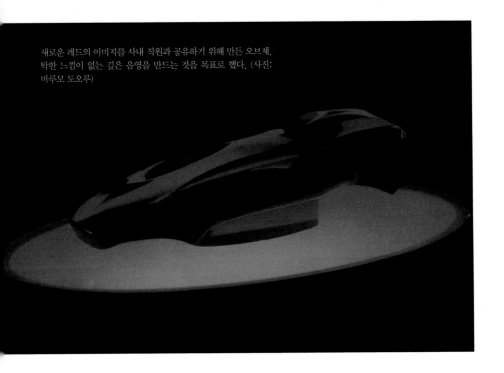

새로운 레드의 이미지를 사내 직원과 공유하기 위해 만든 오브제.
탁한 느낌이 없는 깊은 음영을 만드는 것을 목표로 했다. (사진:
마루모 도오루)

광학측정기로 수치화하는 데 착수했다. 디자이너가 기존에는 발을 들여
놓지 않았던 영역까지 진입했고, 이를 엔지니어가 옆에서 지원했다. 부문
의 벽을 초월한 이 프로젝트를 통해 자연스럽게 선순환이 이루어졌다.

TF팀은 2016년에 '머신 그레이 프리미엄 메탈릭'을 개발할 때 처음 만
들어졌다. TF팀의 멤버인 기술본부 차량기술부의 데라모토 고지 도장기
술 그룹 주간은 생산 현장의 변화를 다음과 같이 표현한다.

"이전에는 생산 측이 현장에서 만들기 쉬운 것을 우선시하는 경향이 있
었습니다. '또 무리한 디자인을 요구한다'라고 생각했습니다. 프리미엄 메
탈릭 이후로 이런 생각이 바뀌었습니다. 디자이너의 생각을 이해하고 그
것을 기술로 구현하는 것이 우리들이 할 일이라고 생각하게 되었습니다."

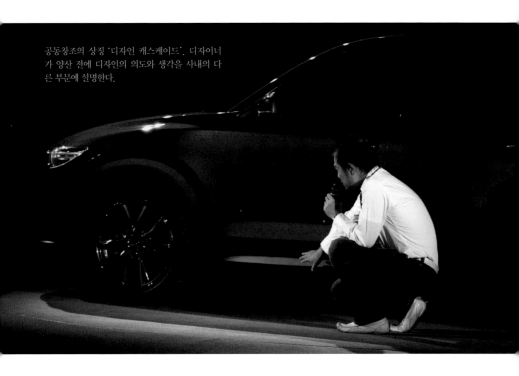

공동창조의 상징 '디자인 캐스케이드'. 디자이너가 양산 전에 디자인의 의도와 생각을 사내의 다른 부문에 설명한다.

디자인이 가속화시킨 제조 혁신

부문의 벽을 뛰어넘어 디자인의 의도를 공유하고 같은 방향을 바라본다.
2010년에 디자인 철학으로 코도 디자인을 내건 이후,
서서히 '공동창조'의 풍토가 사내에 정착되고 있다.

 2015년 10월, 마쓰다 사내의 한 방에서 새로운 차량의 디자인 프레젠테이션이 진행되었다. 신형 CX-5의 디자인의 의도와 디자인에 담은 생각을 디자이너와 클레이 모델러가 설명하는 이른바 '디자인 캐스케이드$_{cascade}$'다.

참가자는 생산 현장을 포함한 다른 부문의 직원들이다. 사내 직원이라고는 해도 출시되기 1년 이상 전에 디자인을 공개한다는 것은 이례적인 일이다. 양산 전의 디자인은 원래 임원이나 생산 부문의 책임자 정도만 알 수 있는 기밀 정보이기 때문이다.

이 디자인 캐스케이드야말로 마쓰다 디자인의 약진을 이야기하는 데 빼놓을 수 없는 '공동창조'의 상징이다. 부문의 벽을 뛰어넘어 디자이너가 직접 디자인에 대해 설명할 수 있는 장이 마련되었기 때문에 현장의 작업 스태프가 정성을 다해서 제조에 임할 수 있다.

코도 디자인의 실현을 위해

처음 디자인 캐스케이드를 개최한 것은 4세대 **로드스터** 때였다. 그 후로도 계속 이 설명회를 개최해온 나카야마 마사시 수석 디자이너는 "**로드스터 RF**는 패스트백 스타일이라는 말이 회사 밖으로 새어나가는 것만으로도 큰 문제였습니다"라고 말했다.

이런 위험을 감수하면서 디자인 캐스케이드를 실시한 것은 생산 현장의 협력 없는 코도 디자인을 양산 라인에서 완벽하게 구현할 수 없기 때문이다. 나카야마 수석 디자이너는 로드스터의 모든 디자인은 생산 현장의 디자인에 대한 이해가 있었기 때문에 실현할 수 있었다고 말한다.

프레스 금형 제작 부문이 참여했던 '신체神體 활동'은 디자인 부문과의 공동창조 작업이었다. '신체'란 클레이 모델러가 코도 디자인을 구현한 디자인 오브제를 말한다. 금형 제작 부문은 코도 디자인을 실현하는 것이 자신들의 역할이라고 생각하고 신체를 재현함으로써 자신들의 기술력을 시험해보고 싶다고 생각했다.

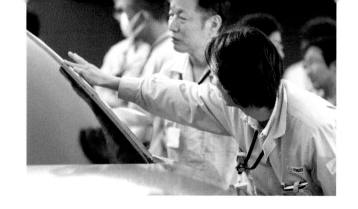

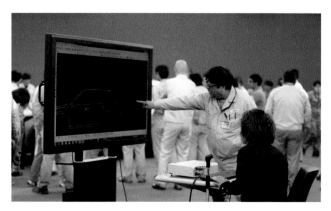

디자인 캐스케이드에서 디자이너는 생산 현장의 직원들에게
질문 세례를 받는다. 이런 공동창조를 통해 양산차에서도 코도
디자인을 재현할 수 있게 되었다.

하지만 결과는 아주 처참했다. 신체 활동에 참여했던 기술 본부 실링 제작부의 안라쿠 겐지 실링기술그룹 주간은 다음과 같이 말했다. "마에다 씨와 나카야마 씨가 와서 우리가 제작한 치타를 보고 '이건 아니다'라고 말하고 돌아갔습니다. 자존심에 완전히 금이 갔죠."

디자인 부문에서 '약동감과 생명감을 만들어내는 볼륨이 전부 깎여나갔다'라는 평가를 받은 후 금형 제작 부문의 멤버들은 클레이 모델러의 작업 모습을 견학하는 등의 노력을 통해 신체와 자신들이 제작한 금형의 차이를 깨닫는다. 그 후, 두 번째 신체 만들기에 도전했다.

클레이 모델러가 클레이 모델을 만드는 모습을 보고 반사를 두드러지게 연마하는 방법을 배웠다.

이를 통해 금형 제작 부문에서 개발한 새로운 기술 중 하나가 금형의 '코도 연마'다. 자동차의 보디는 철판을 금형에 넣고 프레스 성형하는 방식으로 만들어진다. 금형의 정밀도는 완성차의 보디의 정밀도에 직결된다. 보디 표면의 반사까지 고려한 금형이 없다면 코도 디자인을 실제 사용하는 자동차에서 재현할 수 없다고 생각한 안라쿠 주간 등은 금형 제작 마지막 단계에서 반사와 캐릭터라인이 두드러지도록 연마했다.

숫돌 제조업체와 함께 독자적인 숫돌도 개발했다. 시판용 숫돌은 한 번 사용하면 7~8미크론 정도가 갈린다. 하지만 새로 개발한 제품은 5미크론밖에 갈리지 않는다. 코도 디자인의 절묘한 반사를 재현하기 위해서는 금형을 연마할 때 5미크론의 정밀도가 필요하다는 계산이 나왔기 때문이다.

디자인과 함께 진화하는 현장

코도 디자인은 당초의 캐릭터라인을 강조하는 표현에서 연속된 면의 음영과 빛의 변화를 통해 생명감을 주는 디자인으로 진화를 거듭했다. 이때 가장 중요한 요소 중 하나가 보디에 반사되는 빛과 주위 풍경의 모습

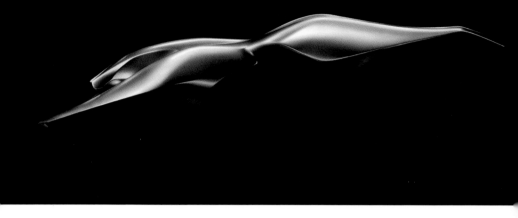

이다. 이 반사가 감정적인 표정을 만들어내면서 자동차에 생명력을 부여
한다.

이런 부분을 고려하여 금형 제작 부문이 도입한 것이 바로 지브라 투광
기다. 디지털 모델러는 CAD 데이터를 사용하여 빛의 반사를 검증한다.
하지만 생산 현장에는 반사를 검증할 수 있는 수단이 없었다. 디자인의
의도를 이해하고 기술력을 향상해도 현장에서의 확인 작업이 걸림돌이
되었다. 그러나 지브라 투광기로 빛을 비추어 CAD 반사와의 차이를 검
증함으로써 생산 현장에서도 객관적인 판단 기준을 가질 수 있게 되었다.

반사의 정밀도를 추구하게 된 것은 디자인 캐스케이드를 통해 '빛이 닿
는 방식에 따라 차 높이를 낮아 보이게 할 수 있다'와 같은 의도와 디지털
모델러의 노력을 알게 되었기 때문이라고 한다. "1미크론 이하의 작은
수치를 수백 시간에 걸쳐 조정하고 있다고는 생각하지 못했습니다. 모델
러가 200시간을 들여 만든 세세한 표현을 우리가 한 번에 깎아버린다고
생각하니 제조에 종사하는 사람의 자존심을 걸고 어떻게든 해봐야겠다고

양산차의 프레스 금형을 연마하는 '코도 연마'. 면이 이어지는 부분을
잘 표현할 수 없다면 진화를 거듭하는 코도 디자인의 생명감을 표현할
수 없다.

생각했죠"라고 안라쿠 주간은 말했다. 다른 생산 현장에서도 도입을 검
토할 만큼 지브라 투광기는 호평을 받았다.

 신체 만들기 과정에서 수많은 과제와 해결을 위한 대책을 발견할 수
있었다. 마쓰다 디자인의 약진은 생산 현장에서 일어나는 제조의 혁신에
도 크게 의지하고 있다고 할 수 있다.

위쪽이 기존의 연마 방식, 아래쪽 라인이 두드러지게 연마하는 코도
연마 방식(위). 숫돌 제조업체와 공동개발한 5미크론의 정밀도로 연마
할 수 있는 숫돌(아래) (위·아래 사진: 마루모 도오루)

지브라 투광기를 사용하여 반사를 재현하는 모습(위). CAD 데이터(아래).
지브라 투광기를 사용하면 현장에서 CAD 데이터와 비교하면서 검증이
가능하다.

2016년에 금형 제작 부문에서 도입한 지브라 투광기(왼쪽).
디자이너가 의도한 반사를 재현하는 것은 물론 현장에서 확
인까지 할 수 있게 되었다. (사진: 마루모 도오루)

마쓰다식 디자이너의 감성 개발법

'코도 – Soul of Motion'의 진화를 위해
마쓰다의 디자이너는 다른 분야와의 공동창조에도 참여한다.
일본의 전통공예 기술을 배우면서 감성을 기른다.

마쓰다의 코도 디자인은 살아 있는 생물의 한순간의 움직임, 긴장이라
는 강한 생명감, 약동감의 표현을 중시한다. 그런데 점차 '일본의 미의식'
이라는 요소도 강하게 의식하게 되었다.

"일본차에는 국가를 대표하는 프리미엄 브랜드가 없다(마에다 이쿠오
상무)"라는 위기감이 있었던 것이다. 세계 무대에서 경쟁하기 위해 필요

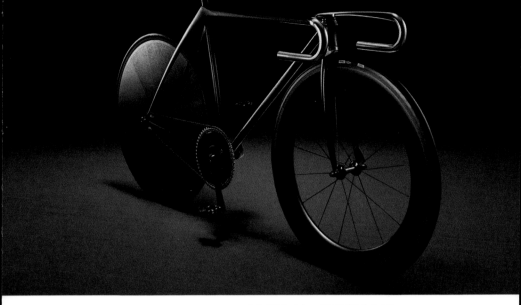

2015년에 개최된 밀라노 가구 박람회에 출전한
'Sofa by KODO concept'(왼쪽)와 'Bike by KODO concept'(오른쪽)

한 마쓰다의 브랜드 스타일을 구축하기 위해서는 일본의 문화, 사상, 미의식 등을 이해하고 흡수하고 표현해야 했다. 이런 생각으로 마에다 상무가 도입한 것이 아트워크와 전통공예를 비롯한 다른 분야와의 협업이다. 디자이너, 모델러, 기술자의 감성을 자극하여 최종적으로 자동차 디자인의 완성도를 높인다는 생각으로 마에다 상무는 'CAR as ART'를 내걸고 '디자인 본부는 전원이 아티스트가 되라'고 주문했다.

마쓰다는 2013년에 이탈리아에서 개최된 〈밀라노 가구 박람회〉에 처음 출전하여 '코도 디자인을 이미지화한 의자'를 전시했다. 2015년에도 마찬가지로 코도 디자인으로 제작한 자전거와 소파 등을 선보였다.

일본의 전통적인 아름다움을 면면히 이어온 전통공예와의 협업에도 열심이다. 니가타현 쓰바메시에 있는 전통 동기 제조업체 '교쿠센도玉川堂'

와 칠예가인 '7대 긴조 잇고쿠사이金城—国斎'에 협업을 타진했다. 각각의 명장이 코도를 주제로 제작한 두 가지 작품은 2015년 〈밀라노 가구 박람회〉에 전시되어 크게 주목을 받았다.

실제 사용하는 자동차의 디자인에도 피드백이 되는 작업

이와 같은 활동은 명장이 코도라는 콘셉트를 가지고 자신들의 기술로 공예품을 만드는 작업이다. 마쓰다가 만드는 것이 아니다. "마쓰다의 스태프가 협업의 상대와 함께하면서 배우는 것이 중요(마에다 상무)"한 것이다.

교쿠센도에는 판금 남당자를 보냈다. 이 판금 담당자는 교쿠센도의 장인처럼 동판을 두드렸다. 이런 작업을 통해 생각대로 되지 않는 소재를 사용한다는 긴장감, 인간의 손으로 두드려서 만들었기 때문에 느낄 수 있는 온기 등을 느낄 수 있었다고 한다.

이런 과정이 바로 자동차 디자인에 반영되는 것은 아니다. 하지만 아트워크에서 얻은 힌트가 실제 자동차 디자인으로 피드백되는 사례는 이미 나타나고 있다. 2013년에 발표된 코도 디자인을 이미지화한 의자에서 시도해본 스티치는 그 후 로드스터에서 응용되었다.

일본의 미의식을 얼마나 제대로 음미하고 표현할 수 있을까? 마쓰다의 브랜드 수준이 향상되기 위해서는 이것이 아주 중요한 과제가 될 것이다.

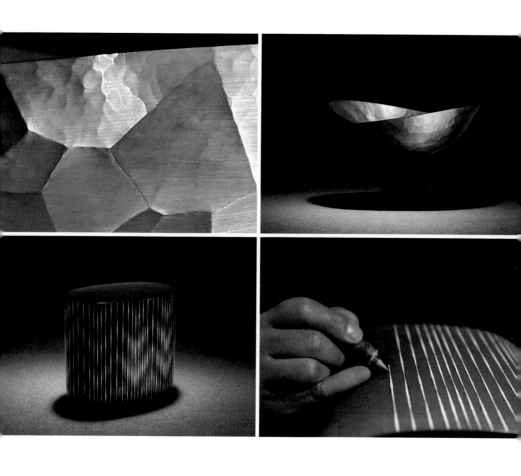

'교쿠센도'와의 협업으로 제작된 '코도키魂鋼器'(왼쪽 위, 오른쪽 위).
칠예가인 '7대 긴조 잇고쿠사이'의 작품 난각조칠상卵殼彫漆箱 '시라
이토白糸'(왼쪽 아래, 오른쪽 아래)도 코도 디자인으로 제작되었다.

4
장

브랜드를 디자인하다

전부 똑같이 보여주는 것이 아니라
전부 똑같이 느끼게 한다.
작은 점이 하나의 존재감으로….
이상적인 디자인을 이어가다 보면
언젠가는 디자인에 브랜드가 깃들게 된다.

다양한 고객과의 접점에 코도 디자인을 적용하다

마쓰다의 약진은 자동차 제조 분야에 한정되지 않는다.
고객과의 접점에서도 코도 디자인을 느낄 수 있도록 함으로써
마쓰다 브랜드는 더 강력해지고 더 매력적으로 진화한다.

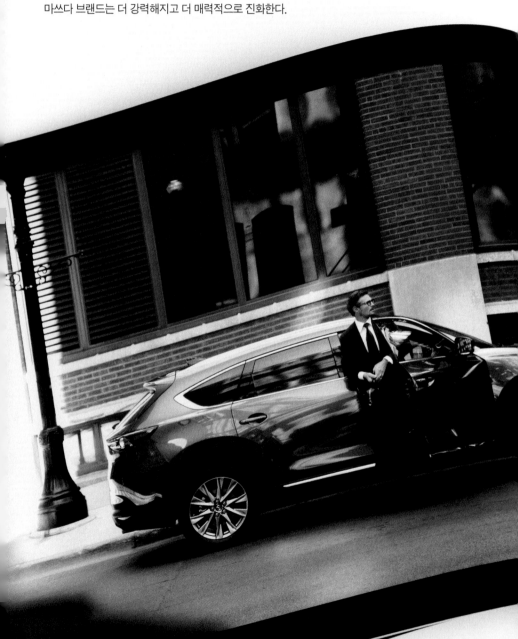

Photo : (P13-14) XD L Package

마쓰다 디자인이 힘을 발휘하는 곳은 자동차 개발에 한정되지 않는다. 이용자에게 자동차를 어떻게 어필할 것인지, 이용자와 어떻게 커뮤니케 이션을 해야 할 것인지까지 모두 디자이너에게 달려 있다. 판매 방식이나 전시 방식도 모두 마쓰다 디자인이며 브랜딩의 일환이다.

구체적으로 말하자면 판매회사와 협력하여 판매점의 외관과 인테리어를 완전히 바꾸고 이용자와 마쓰다의 개발 담당자가 직접 교류할 수 있는 '장'을 마련하고 있다. 이외에 화면에서 보게 되는 마쓰다 자동차의 사진 구도와 같은 표현 방법의 연구, 자동차를 소개하는 웹 사이트의 수정 등도 추진했다. 또한 사원의 명함도 새롭게 디자인하는 등 다양한 외부와의 접점 포인트를 브랜딩의 대상으로 삼았다.

이에 대해 디자인 본부의 브랜드 스타일 총괄부 다카하시 아쓰히로 부장은 다음과 같이 말한다. "지금까지는 매장과 같은 공간, 카탈로그, 웹사이트, 광고 등 다양한 고객과의 접점에 이런저런 표현이 뒤섞여 있어 마쓰다로서 하나로 통일된 이미지를 보여주지 못했습니다. 이를 잘 통합하고 조정하여 전체적으로 통일된 브랜드로 표현하기 위해 노력했습니다."

이전에는 카탈로그 등을 각 부문에서 작성했기 때문에 디자인 부문은 관여하지 않았다고 한다. 하지만 이런 반성을 통해 디자인 부문의 활동 범위가 넓어졌다.

이런 활동은 일본 국내에만 한정되지 않고 전 세계로 뻗어가고 있다. 마쓰다의 새로운 콘셉트의 판매점 '신세대 매장'으로의 리모델링은 대만 등 해외에서도 시작되었다.

"개발이나 생산, 나아가 영업 등도 포함하여 그룹 전체적으로 '마쓰다' 라는 브랜드를 알릴 수 있는 체제를 구축하고 있습니다. 일본 국내뿐만

브랜드의 확립을 위해 마쓰다가 추진 중인 새로운 시책

1 마쓰다를 돋보이게 만드는 새로운 매장 만들기를 일본 국내외에서 추진
➡ 현장 판매 담당자의 동기부여로도 이어졌다.

2 이용자와 마쓰다의 기술자가 직접 교류할 수 있는 공간 마련
➡ 마쓰다의 생각을 알리고 새로운 팬을 만드는 데 기여했다.

3 카탈로그에 사용할 이미지 등 표현 방법 고안
➡ 주행 모습이나 사진 구도 등 세세한 부분까지 놓치지 않은 결과, 자동차의 매력도를 높였다.

4 웹 사이트와 애플리케이션을 전 세계적으로 쇄신
➡ 이용자를 매장으로 유도하는 장치를 마련하는 등 새로운 채널을 만들었다.

5 사원 명함을 기업의 브랜딩에 따라 순차적으로 새 명함으로 교체
➡ 친근한 아이템의 교체 등을 통해 브랜드로서의 표현을 통일했다.

자동차 딜러, 브랜드 공간, 카탈로그, 사원의 명함 등 마쓰다는 고객으로 통하는 모든 접점에 디자이너가 깊이 관여하여 브랜드의 확립을 위해 노력하고 있다.

아니라 해외에서도 마찬가지입니다. 각국의 담당자를 히로시마로 모아서 마쓰다의 브랜딩을 각 지역에 뿌리 내리게 하는 '대사Ambassador'로서의 연수도 시작했습니다.'" (영업영역총괄 브랜드 추진·글로벌 마케팅·고객 서비스 담당 아오야마 야스히로 상무집행임원)

그렇다면 실제로는 어떤 일을 했을까? 마쓰다 디자인을 표현하는 다양한 시도들을 하나하나 살펴보겠다.

카페처럼 들르고 싶어지는 매장

도쿄의 메이지도리를 따라 남쪽으로 내려오다가 와세다도리와의 교차점을 지나면 오른쪽 도로변에 블랙을 기조로 디자인된 건물이 보인다. 외벽을 덮고 있는 입체적인 루버와 길가에 접해 있는 탁 트인 테라스, 유리창 너머로 보이는 내부의 음료 카운터 등 언뜻 보면 카페처럼 보이기도 한다.

이곳은 2016년 11월에 리뉴얼 오픈한 매장, 간토 마쓰다 다카다노바바점이다. 마쓰다가 전국적으로 추진 중인 '신세대 매장'이라 불리는 콘셉트에 따라 간토 마쓰다에서 2013년의 도쿄 센조쿠점, 2015년의 메구로 히몬야점에 이어 세 번째로 리뉴얼한 매장이다. 매장은 이를테면 '작품(자동차)을 담는 용기'다. 이곳에서는 마쓰다의 정보 발신이나 자동차 체험 이외에도 개발 담당자와 함께 만남의 자리를 갖는 등 이용자와의 다양한 커뮤니케이션 방법을 모색하고 있다.

기존의 다카다노바바점은 일반적인 건물로 특별히 눈에 띄는 외관은 아니었다. 내부 역시 일반적인 사무실로 건물 내의 인테리어 등은 코도 디자인을 테마로 제작된 마쓰다 자동차의 이미지와는 거리가 멀었다.

2016년 11월에 리뉴얼 오픈한 다카다노바바점.
블랙을 기조로 하여 코도 디자인을 곡선의 아름
다움 등으로 표현한 매장의 파사드

다카다노바바점 1층의 쇼룸. 조명 등이 마쓰다 자동차가
가장 아름답게 보이도록 설계된 전시를 위한 공간

자동차의 매력을 최대한 이끌어내기 위해서는 어떤 공간이 필요할까? 이런 생각이 신세대 매장 개발의 시작이었다. 2015년 1월에 리뉴얼 오픈한 신세대 매장 메구로 히몬야점에 이어 다카다노바바점도 마쓰다의 디자인 본부와 협력하여 '서포즈 디자인 오피스'의 다니지리 마코토와 요시다 아이가 디자인을 담당했다. 내부에는 목재를 많이 사용했고, 자동차가 눈에 띄도록 조명의 위치와 상태 등 세세한 부분까지 조절했다.

지역의 상황에 따른 설계도 중요했다. 주택지에 위치한 메구로 히몬야점과는 달리 다카다노바바점 부근에는 대학교와 상업시설이 많다. 그래서 사람들의 통행량이 많기 때문에 쇼룸을 2층에 배치한 메구로 히몬야점과는 달리 쇼룸을 1층에 배치하고 개방된 테라스를 만들었다. 길거리와 쇼룸이 이어지는 듯한 분위기를 연출하여 탁 트인 느낌이 들고 가볍게 들를 수 있는 공간이 만들어졌다. 음료 카운터에서는 방문객이 자동차를 바라보면서 라테아트를 한 에스프레소나 카푸치노를 마실 수 있을 정도로 매장 직원이 음료 만드는 방법을 배웠다고 한다. 기존의 매장은 자동차를 구입하려는 고객 이외의 사람은 들어가기가 쉽지 않은 장소였지만, 현재는 산책을 하다가도 가볍게 들를 수 있는 공간이 되었다.

2015년 1월에 리뉴얼한 메구로 히몬야점은 건물을 재건축하고 자동차를 바라볼 수 있는 공간의 인테리어도 다시 했다. 조명 방식도 자동차에 맞춰서 조절했다.

리뉴얼 오픈 후 건물에 관심을 가지고 방문하는 고객과 마쓰다 자동차에 대한 기대를 품고 찾아오는 내방객도 크게 늘어났다. 같은 마쓰다 자동차를 보는 것이지만 이왕이면 신세대 매장에서 보기 위해 가까운 곳뿐만 아니라 다양한 지역에서 고객들이 방문하게 되었다.

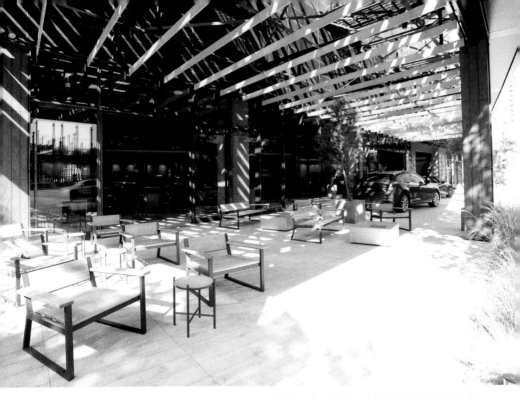

길가와 맞닿은 곳에는 지나가는 사람들이 가볍게 들를 수 있도록
개방된 공간을 마련했다. 매장의 안과 밖이 자연스럽게 이어져
들어가기 편한 분위기를 연출했다.

이렇게 내방객의 기대에 부응하는 과정에서 매장에는 직원의 응대 수
준이 향상되고 고객에게 제조나 디자인과 같은 마쓰다 자동차의 특징을
어필하기 쉬워졌다는 장점이 생겼다.

다카다노바바점과 메구로 히몬야점 그리고 센조쿠점에는 디자이너나
엔지니어와의 만남과 같은 행사 등이 열리는 공간도 마련되어 있다. 이
런 장소를 활용하면서 고객과의 관계에도 변화가 생겼다. 한 매장 직원

의 말이다. "이전에는 우리의 일이 판매회사로서 자동차를 판매하는 것이라고 생각했어요. 하지만 지금은 마쓰다의 일원이라는 느낌이 더욱 강해졌습니다. 마쓰다의 제조에 대한 생각을 고객에게 전달하는 것과 같은 커뮤니케이션의 중요성도 의식하고 있습니다. 결과적으로 고객과 제조업체의 거리도 좁혀졌다고 생각해요."

판매 담당자의 의식도 변했다

이렇게 리뉴얼된 매장은 간토 마쓰다뿐만이 아니다. 2014년에는 도호쿠 마쓰다와 고베 마쓰다의 매장에서도 리뉴얼이 이루어졌고, 일본 국내에서는 이미 50개 이상의 리뉴얼 매장이 존재한다. 모두 방문한 고객의 평가가 높다고 한다. 마쓰다가 실시한 설문조사 결과를 보면 '기존의 매장에서는 느낄 수 없던 분위기가 인상적이었다' '자동차의 색이 더 아름답게 느껴졌다' '마음이 편해지는 공간이라 기다리는 시간이 지겹지 않았다' '이런 매장이 더 많아졌으면 좋겠다'와 같은 의견이 많았다. 이 외에도 '자동차의 디자인에서도 통일감이 느껴져서 브랜드의 방향성이 확실히 드러난다. 앞으로도 회사 전체적으로 브랜드의 이미지를 바꿔나가려는 의욕이 느껴졌다'와 같은 목소리도 있었다.

리뉴얼은 내방객뿐만 아니라 판매 담당자의 동기부여에도 큰 영향을 끼쳤다. 설문조사 결과에는 판매 담당자의 의견도 있었다. '신세대 매장에서 일할 수 있어서 영광이다. 다른 매장 직원들도 주목하고 있어서 더 열심히 해야겠다는 생각이 든다'와 같은 의견 이외에도 '점장님이 이전보다도 더 의욕적으로 일한다. 나도 고객과의 만남을 더 소중하게 생각해야겠다고 느꼈다'와 같은 대답도 있었다. 실제로 한 매장의 직원은 예전에

메구로 히몬야점의 '브랜드 차고Brand Garage'(위)는 고객에게
차량을 인도할 때와 같은 경우에 사용되는 특별한 공간이다. 신세
대 매장은 대만(아래) 등 해외에서도 증가하는 추세다.

는 매장에서 준비해준 재킷을 입고 고객을 맞이했지만 리뉴얼 후에는 자신이 직접 고른 정장을 착용할 정도라고 한다.

신세대 매장을 통한 고객 만족도 개선 효과는 기대 이상이었고, 그 결과 집객률과 수주의 증가로도 이어졌다. 전국적으로 신세대 매장을 확대한다는 방침에 따라 간토 마쓰다도 본사가 있는 도쿄의 이타바시점을 리뉴얼할 예정이다.

이용자와 교류하는 새로운 접점

리뉴얼한 신세대 매장과 함께 마쓰다의 자동차 제조에 대한 생각과 신념을 알리는 브랜드의 정보 발신 기지가 있다. 바로 2016년 1월에 오픈한 마쓰다 직영 쇼룸 '브랜드 스페이스 오사카'다. JR 오사카역 근처에 위치한 이 공간은 쇼룸이라고는 하지만 차량은 두 대 정도밖에 전시되어 있지 않다.

하지만 이곳은 마쓰다라는 브랜드를 구체적인 형태로 보여주고 마쓰다의 팬을 늘리는 데 중요한 브랜드의 발신 거점이다. 웹사이트나 카탈로그로는 불가능한 이벤트를 통해 고객과 소통하고 팬들이 마쓰다의 세계관을 이해하는 시간을 제공하는 공간이다. 이 공간은 마쓰다의 개발 담당자와 이용자가 직접 소통하기 위한 목적으로 만들어졌다.

"단순한 쇼룸이 아니라 브랜드 체험을 제공하는 공간으로 이해하면 됩니다. 기술자와 디자이너도 히로시마에서 이벤트에 참가하기 위해서 기꺼이 방문해주기 때문에 만드는 사람의 생각을 이용자에게 직접 전할 수 있습니다. 자동차를 좋아하고 마쓰다를 좋아하는 사람들과 공감할 수 있는 공간으로 만들고 싶습니다."(국내영업본부 유카미 다카시 부본부장)

(아래 사진: 유키토모 시게하루)

'브랜드 스페이스 오사카'는 마쓰다의 정보 발신 거점으로
디자이너와 엔지니어의 토크 이벤트 등을 개최하여 고객
과의 소통에 깊이를 더하는 장이다.

이곳을 찾는 사람의 약 50%는 마쓰다 자동차의 소유자다. 내부에는 마쓰다의 제조 배경을 알리기 위한 오브제 등도 전시되어 있다. 내부 디자인은 디자인 본부가 감수했다.

2016년에 문을 연 이후 히로시마에서 개발자를 초대하는 이벤트를 20회 정도 개최했다. 약 30명의 엔지니어가 무대에 올라 참가자들과 대화를 나눴다. 매번 약 50명의 참가 가능 인원이 꽉 찰 정도로 성황을 이뤘다.

2017년 8월에 열린 이벤트에서는 CX-5의 플랫폼 개발 등을 담당한 엔지니어와 사이클리스트를 초청했다. 드라이빙 포지션에 대한 해설도 있었다. 이날 참가한 엔지니어는 "일반적으로 개발의 배경에 대해 모두 설명하기는 쉽지 않습니다. 그런데 이런 이벤트를 통해 그런 이야기를 직접 전하고 이해의 폭을 넓힐 수 있었습니다. 직접 설명했을 때 그 정도까지 생각하고 있는 줄은 몰랐다는 이야기를 들으면 아주 기쁩니다. 우리는 고객과의 인연을 아주 소중하게 생각합니다"라고 말했다. 이벤트 참가자들은 자신의 자동차에 대한 애착이 더 강해지고 새로운 발견을 할 수 있었다는 의견을 전해오고 있다.

마쓰다에서는 브랜드 스페이스 오사카 이외에도 모터쇼 등에서 사원이 직접 설명하는 역할을 맡는 등 직접 소통하는 것을 중요시한다. 개발 직원들에게 이런 기회는 자동차 제조에 대한 동기부여로도 이어진다.

(아래 사진: 유키토모 시게하루)

입구에 있는 천장 없이 뚫린 공간의 벽면에 로드스터를 설치하는 등
지나가는 사람들에게도 마쓰다를 어필한다. 자동차가 매력적으로
보이도록 내부는 블랙을 기본 컬러로 선택했다.

신세대 매장을 만든 건축가와의 공동창조

신세대 매장은 어떤 생각으로 디자인되었을까?
매장 디자인을 맡은 디자이너에게
디자인 본부와의 공동창조에 대해서 물었다.

마쓰다의 '신세대 매장'이라 불리는 도쿄의 메구로 히몬야점과 다카다노바바점의 설계를 담당한 사람은 '서포즈 디자인 오피스'(히로시마시)의 다니지리 마코토와 요시다 아이다. 계기는 마쓰다의 히로시마 본사에서 개최한 크리에이티브 관련 이벤트 '싱크THINK'였다. 이 이벤트에 참가한 마쓰다의 디자이너에게 신세대 매장 설계 공모에 참가하지 않겠냐는 권유를 받은 것이다. 이때 제안한 디자인과 설계를 대하는 태도가 높은 평가를 받아 설계를 담당하게 되었다.

다니지리는 신세대 매장을 설계할 때 '마쓰다가 가지고 있는 좋은 의미의 촌스러운 부분'을 가장 중요하게 생각했다고 한다. 히로시마라는 지역에 뿌리를 내리고 착실하게 자동차를 만드는 모습이 마쓰다 브랜드의 개성이며 많은 사람들이 지지하는 이유라고 생각했기 때문이다.

신세대 매장 디자인에서는 이 촌스러운 부분과 자동차 브랜드에 필요한 멋지고 세련된 요소를 균형감 있게 조합하는 데 심혈을 기울였다.

마쓰다에는 메르세데스 벤츠나 아우디 같은 유럽의 자동차 제조업체에는 없는 친근함이 있다. 매장 디자인에서는 이런 마쓰다의 장점을 유지하면서 질감과 품격을 표현하기 위해 레드를 더욱 돋보이게 만드는 검은색 유리와 부드러운 인상을 주는 목재를 중심으로 소재를 조합하는 것을

메구로 히몬야점의 설계를 담당한 곳은 '서포즈 디자인 오피스'.
설계 작업은 마쓰다의 디자인 본부와 은밀히 회의를 이어가면서
진행되었다.

제안했다고 요시다는 말했다.

목재는 타사의 자동차 판매점에서는 그다지 많이 사용되는 소재가 아니기 때문에 마쓰다의 독자성을 강조할 수 있다는 장점도 있다.

곡면과 형태에 대한 감각의 차이

실제 설계 작업은 마쓰다의 디자인 부문과 은밀히 회의를 이어가면서 진행되었다. 이 공동 작업을 통해 건축가와 자동차 디자이너 사이에 존재하는 공통점과 차이점이 드러났다. 디자인에 대한 사상은 공감할 수 있는 부분이 많았다고 다니지리는 말한다.

"기능미를 디자인으로 아름답게 표현한다는 생각과 뺄셈의 미학 등은 건축과 닮아 있습니다."

한편 곡면과 형태에 대한 감각은 크게 달랐다. 이 점을 통감한 것이 메구로 히몬야점 설계에서 검토하던 파사드(건물의 정면) 디자인에 대한 지적이다. 매장 앞의 도로를 자동차가 주행할 때 자동차와 매장의 파사드가 정면으로 마주하는 부분이 있으면 운전자가 매장 안의 전시차를 보기 쉬워진다. 그래서 다니지리와 요시다는 파사드를 오목형凹型의 곡면으로 구성하는 디자인을 제안했다. 그런데 자동차 보디에서는 일반적으로 두 개의 오목한 곡선을 예각으로 잇지 않는다고 하여 이 안은 채택되지 않았다.

그래서 자동차와 건축의 디자인을 어떻게 융합할 수 있을지 마쓰다의 디자이너와 함께 검토한 결과, 당초의 아이디어를 살리면서 자동차 디자인의 원칙에서도 벗어나지 않는 곡면을 사용한 현재의 파사드가 완성되었다. 건물의 상하 균형에 대한 평가에서도 차이가 있었다.

"건축에서는 캔틸레버(외팔보) 구조로 건물의 상부를 돌출되게 만들고

서포츠 디자인 오피스의 다니지리 마코토(왼쪽)와 요시다 아이(오른쪽)

하부를 슬림하게 만드는 형태로 설계를 하는 경우가 종종 있습니다. 그런데 이런 디자인을 제시했더니 자동차에서는 안정감을 강조하기 위해 하부의 부피를 크게 만든다고 했습니다. 그래서 이런 스타일은 피하고 싶다는 지적을 받았습니다"라고 요시다는 당시 상황을 회상했다.

결과적으로 건축가와 자동차 디자이너의 차이는 기존에 없던 자동차 매장을 만드는 데 많은 도움이 되었다.

다니지리의 말이다. "보통 자신들이 하기 쉬운 스타일로 일을 하려는 경향이 있기 마련입니다. 하지만 잘하는 분야에서만 일을 하다 보면 참신한 아이디어가 떠오르지 않습니다. 이번에는 마쓰다와 서로 차이를 이해하면서 협의하는 과정에서 새로운 매장 디자인이 탄생할 수 있었습니다."

5
장

마쓰다 디자인의 모든 것

손으로 섬세하게 만들어낸
이전에는 존재하지 않던 형태가
감동을 주고, 브랜드가 된다.
본질에 가까이 다가가지 않고서는 나올 수 없는
새로운 표현, 새로운 자동차.
드디어 새로운 문화가 되다.

형태와 문화를 창조하는 것이 마쓰다 디자인

'코도 디자인'이라는 디자인 사상에서 시작된 마쓰다의 약진.
마쓰다의 디자인 전략을 총괄하는 마에다 이쿠오 상무에게
지금, 그리고 앞으로의 마쓰다 디자인에 대해 물었다.

—— 디자인 본부장에 취임한 당시의 상황이 어땠나요?

2009년에 모회사였던 포드가 리먼 사태의 영향으로 마쓰다와의 자본 제휴를 청산하기 시작한 시기였어요. 이때 디자인 본부장이었던 로렌스 반 덴 애커의 뒤를 이어 마쓰다 디자인을 제가 담당하게 되었습니다.

2001년부터 이어져온 포드 주도의 디자인 체제가 크게 변했고, 저 역시 오랜만에 일본인이자 마쓰다의 내부 사람이 디자인 수장이 된 것이라 실패는 용납할 수 없다는 생각이 큰 부담이 되었습니다. 마쓰다에 대한 애정이 아주 강했고, 부침의 역사를 겪어온 마쓰다를 어떻게 해서든 영구적인 성공의 길로 이끌어야겠다고 생각했던 기억이 납니다.

일류 브랜드의 가치를 가지다

디자인 수장으로서 지향점은 명확했습니다. 목표는 나 자신이 인생을 함께 해온 이 회사가 일류라 불리는 브랜드군에 합류하고 일류 브랜드다운 가치를 가지는 것입니다. 그런데 디자인 본부장에 취임한 당시에는 이 목표를 위해 무엇을 하면 좋을지 몰랐어요. 디자인 본부장이 된다는 사실을 알게 된 것도 취임 바로 2주 전이었습니다. 상상도 못한 일이었죠. 아주 당황했던 기억이 납니다.

—— 디자인을 어떻게 바꿔가야겠다고 생각하셨는지 궁금합니다.

아무튼 위기감이 너무 컸습니다. 구체적으로 어떤 대책을 내놓을 것이냐는 의미에서는 저 자신의 생각이 아직 정리가 안 된 상태였다고 할 수 있죠. 준비 부족도 부정할 수 없었고 불안하고 초조한 마음이 들었습니다. 하지만 한편에서는 지금이 브랜드 가치를 혁신할

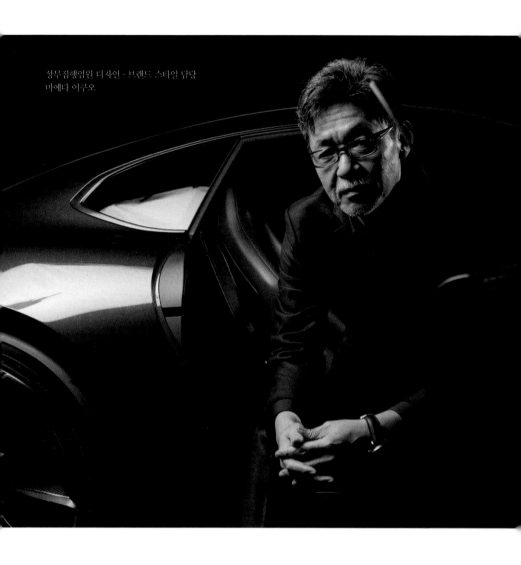

마에다 이쿠오/히로시마현 출생. 1982년에 교토공예섬유대학교를 졸업한 후 동양공업(마쓰다의 전신)에 입사한다. 2009년에 디자인 본부장에 취임하여 2010년에 디자인 철학 '코도魂動-Soul of Motion'을 만들고, 2010년 시나리, 2015년 RX-비전을 발표한다. 부친인 마에다 마타사부로도 초대 RX-7을 디자인한 자동차 디자이너로 마쓰다의 초대 디자인 부장이었다.

최고의 기회라는 생각도 들었습니다. '나는 무엇이 하고 싶은가? 무엇을 해야만 하는가?'라는 문제에 대해 그 후로 반년 정도 계속 자문자답을 반복했습니다. 그런데 당시의 저는 차기 **아텐자**의 수석 디자이너였기 때문에 **아텐자**라는 하나의 차종의 미래상도 생각해야 했어요. 그래서 일단 **아텐자**의 디자인을 백지화시켰습니다. 그리고 마쓰다의 과거를 돌아보면서 이 회사는 무엇이 가능하고 무엇을 활용할 수 있고 무엇을 버려야 하는지 취사선택을 했습니다. 마쓰다가 추구해야 할 바람직한 미래의 모습을 그려나가야겠다고 결심했습니다.

먼저 역대 차종을 보면서 어떤 시대의 자동차가 매력적이었는지를 다시 한번 확인했습니다. 몇몇의 뛰어난 디자인 가운데 가장 마쓰다다운 디자인을 찾아봤더니 1989년의 초대 **로드스터**와 1991년의 3세대 **RX-7**이라는 생각이 들었습니다. 저도 그 시기에 디자인 개발에 참여했었죠. 지금 거리에서 봐도 촌스러움이 느껴지지 않는 조형을 볼

때마다 입체의 질감 표현은 전 세계적으로 봐도 최고 수준이며, 약동감과 리듬을 완성도 높은 형태로 표현하는 능력은 마쓰다가 이 시대부터 가지고 있었다고 느낍니다.

당시에는 모델러와 디자이너가 정말 진지하게 싸움을 벌였던 것 같습니다. 제가 디자인 스케치를 모델러에게 보여주면 모델러가 "3차원으로 못 만드는 그림은 가지고 오지 마세요"라는 말과 함께 그 자리에서 그림을 버려버리는 상황도 드물지 않았어요. 그런 경험이 자양분이 되어 디자이너들이 성장한 것 같습니다.

—— 마쓰다에서 모델러는 어떤 존재일까요?

모델러도 모두 그 분야에서 전문가이기 때문에 모두가 엄청난 기술과 능력을 가지고 있어요. 3차원 그리드를 머릿속에 가지고 있는 것이 아닐까 할 정도로 정확하고 순간적으로 입체를 파악하고 재현하는 능력을 가진 사람도 있고요.

마쓰다는 역사적으로도 모델러의 장인의 기술을 소중하게 생각해왔습니다. 마쓰다에는 클레이부터 철판, 도료까지 다양한 소재를 취급하는 사람들이 다수 소속되어 있죠.

마쓰다 디자인의 무기는 형태 만들기라고 생각합니다. 그리고 이것을 실현하는 것이 바로 모델링이죠. 이 능력을 극대화하기 위해서는 어떻게 해야 할까요? 저는 모델러의 능력 향상에 집중해야 한다고 생각했습니다. 그래서 먼저 뛰어나게 우수한 스태프에게 '장인 모델러'라는 특별한 칭호를 부여하고 부장, 간부사원으로의 승진 등을 통해 적절한 자리를 제공하여 회사 안팎에서 지위를 높였습니다. 그 결과, 그들에게 큰 동기부여가 되었습니다.

전원이 아티스트

지금도 디자이너에게는 높은 수준의 아이디어 제안과 3D 형태의 완성도를 꿰뚫어보는 능력을 요구합니다. 모델러에게도 지금 이상으로 더 많은 능력을 요구하죠. 지금, 마쓰다의 모델러는 그저 단순한 작업원이어서는 안 됩니다. 필요한 것은 아티스트의 능력입니다. 그래서 모델러가 추상적인 오브제를 만들고 그 형태에서 디자이너가 새로운 조형의 힌트를 얻는 작업을 1년에 한 번, '아트 창조활동'이라는 이름으로 실시하고 있습니다.

최근에는 모델러와 디자이너가 전통공예나 다른 기업과 함께 협업하여 아트 작품을 만드는 프로젝트를 적극적으로 실시하고 있어요. 모두가 '아름다운 조형이란 무엇인가'를 진지하게 생각해볼 수 있는 기회를 적극적으로 만들고 있습니다. 디자이너는 펜이나 모델링 도구로, 모델러는 점토나 철판으로 말이죠. 어느 쪽이 출발점이 되든 아름다운 조형물을 계속해서 만들어나가는 것입니다. 이런 시스템을 구축하고 있습니다.

이런 시스템을 활용하여 멤버의 능력을 최대치로 끌어올리기 위한 명확한 목표, 즉 이 입체표현력을 어떤 방향으로 가져갈지에 대한 전략 테마를 결정하기

"자동차에 생명을 불어넣는 것이
우리 디자이너의 목표입니다."

위해 노력했습니다.

—— 코도 디자인은 거기서부터 출발한 것인가요?

마쓰다는 이제까지 역동적인 생동감을 표현해온 역사가 있습니다. 우리의 디자인에서 '움직임'을 표현하는 것의 의미, 즉 '생동감이 우리 브랜드에서 어떤 가치를 가지는가'를 다시 검토해봤습니다. 마쓰다에는 인마일체라는 자동차 제조 철학이 스며들어 있기 때문에 대부분의 사원이 자동차를 '상품'이나 '제품'이라 부르지 않고 '작품' 또는 '자동차' '애차' 등으로 표현합니다. 마쓰다에서 자동차는 사랑해야 할 친근한 존재입니다. 고객도 그렇게 느껴주길 바라고 있습니다. 이것이 바로 원점이라고 생각합니다.

자동차를 아주 가까운 존재로 만들고 싶었습니다. 그래서 '살아 있다는 것'을 표현하는 것이죠. 그러니까 자동차에 생명을 불어넣는 것이 우리 디자이너의 목표가 되어야 한다고 생각했습니다. 이런 생각에서 탄생한 것이 '코도'라는

디자인 개념이고, 이 개념을 하나의 형태로 구현한 것이 **시나리**라는 콘셉트 카입니다.

—— 디자인 부문 이외의 곳에서 디자인의 중요성을 이해하고 협력해주는 것이 코도 디자인의 실현과 디자인 경영에 꼭 필요할 것 같은데요. 이 점에 대해서 의식하거나 노력하는 부분이 있을까요?

가장 먼저 이상적인 형태, 그러니까 '원하는 모습'을 그리는 것이 중요합니다. 그리고 그것을 심플하게 전달해야 합니다. 코도라는 디자인 콘셉트도 그렇습니다. 이 단어를 만들 때는 알기 쉽게 일본어로, 그리고 한자 두 자로 만드는 것을 의식하고 있었습니다. 가능하다면 한 자로 만들고 싶었습니다. 길게 설명하지 않아도 '영혼의 움직임'이라는 것만으로 전달되는 부분이 있다고 생각했습니다. 해외에서도 일본 기업이라는 느낌이 전해지고, 말의 울림 자체도 매력적이라고 생각해요.

경영진을 포함한 모두가 감동한
코도 디자인

그런데 디자인 콘셉트는 아주 추상적인 개념입니다. 우리도 계속해서 여러 사람들에게 디자인 콘셉트에 관해 이야기를 했지만, 이 단어만 듣고 사람들이 납득하도록 만드는 것은 굉장히 어려운 일이었습니다. 결국 2010년 9월에 발표한 코도 디자인의 콘셉트를 최초로 구체적인 형태로 만든 콘셉트카 **시나리**를 만들고서야 겨우 그 개념을 이해시킬 수 있었어요. 이 디자인을 보고 경영진을 포함한 모두가 감동했습니다. 조형물의 질감과 크기, 수준 높은 이미지 등을 통해 '한 단계 더 높은 브랜드가 된다'는 메시지를 공유할 수 있었다고 생각합니다.

당시의 경영진 대상 프레젠테이션에서는 **시나리**에 덮어둔 커버를 벗기는 순간 박수갈채가 쏟아졌어요. 마지막까지 박수를 치고 있던 사람은 사장님이었습니다. **시나리**를 보는 순간 모두가 가고 싶었던 그곳에 이 디자인과 함께라면

다다를 수 있겠다는 생각을 전원이 공유한 것입니다.

자동차 디자인을 경영진에게 보여줄 때는 보통 단계를 밟아가면서 그때그때 승인을 받으며 진행하는 것이 일반적입니다. 그런데 **시나리**는 마지막 순간까지 극히 일부의 사람을 제외하고는 경과를 일체 알지 못한 채 프레젠테이션 당일이 되었습니다. 보는 순간 한 번에 '이거다'라고 생각할 만큼 감동이 있는 디자인이 아니면 안 된다고 생각했기 때문이죠.

시나리는 단순한 쇼를 위한 콘셉트카가 아니라 마쓰다의 차세대 디자인을 대표하는 비전 모델이며, 앞으로 차세대 차종의 디자인을 견인할 모델이라고 생각했습니다. 그러니까 회사의 운명이 걸려 있었습니다. 그래서 운명을 건 한 번의 승부라는 강한 의지를 가지고 프로젝트에 임했습니다.

—— 코도 디자인을 양산차의 형태로 세상에 선보이기 위해서 많은 난관을 극복

했다고 들었습니다.

코도라는 콘셉트를 양산차 디자인에 적용했을 때는 많은 어려움이 있었습니다. **시나리**의 가장 큰 디자인 포인트는 비율의 혁신입니다. 금방이라도 뛰어오를 것처럼 힘을 모으고 있는 듯한 자세와 후방으로 팽팽히 당긴 듯한 프런트 필러와 차체의 형태는 그 당시 병행하여 개발 중이던 아텐자와는 전혀 다른 골격입니다. 이 골격을 바꾸는 데 디자이너와 엔지니어의 엄청난 에너지와 시간이 들었어요. 투자에도 큰 영향이 있었죠. 당연히 사내에서는 부정적인 분위기도 있었습니다. 하지만 그래도 하지 않으면 안 된다고 생각했습니다. 그렇게 하지 않으면 이 세대에서 브랜드를 한 단계 업그레이드할 수 없었기 때문입니다.

원동력은 '꿈을 공유한 것'

당시에 스카이액티브 기술을 탑재한 프로토타입에 시승했을 때 눈이 번쩍할 정도로 놀랐던 기억이 납니다. 새로운 섀시의 강성감, 자사가 개발한 클린 디젤

엔진의 뛰어난 성능에 진심으로 감동했습니다. 하지만 동시에 이미 스카이액티브 기술은 상당한 투자를 통해 궤도에 오르기 시작했는데 디자인은 이 수준으로 괜찮을까 하는 생각이 들었습니다.

이 문제는 무릎을 꿇고 빌어서라도 어떻게든 해결해야 했습니다. 마지막에는 어떻게든 부탁을 하는 수밖에 없었습니다. 결과적으로 **아텐자**의 개발이 늦어져 일시적으로 경영에 큰 영향을 주게 되었습니다. 그런데도 모두가 디자인을 위해 열심히 노력해준 것은 처음 시나리를 본 순간 느꼈던 감동과 거기서부터 자신들이 바뀔지도 모른다는 꿈을 공유한 것 때문이라고 생각합니다. 그리고 지금, **시나리**에서 그렸던 비전이 이 세대의 모든 차종에 살아 있습니다.

—— 2015년의 RX-비전은 코도 디자인의 어떤 요소를 표현한 것인가요?

2015년 10월에 발표한 **RX-비전**은 **시나리**와는 전혀 다른 테마로 코도의 철학을 표현했습니다. 반사가 일어나지

"아무리 고생해서 만든 스타일링이라도

아름다움이 한순간에 전해지지 않으면

그 디자인은 거기서 끝입니다."

않는 클레이 모델의 상태에서 보면 특별한 움직임이 없는 것처럼 보이지만, 도료를 칠하고 빛을 비추어보면 극적인 반사의 움직임이 나타나는 조형적인 장치를 만들었습니다.

형태는 되도록 심플하게 표현하려고 했습니다. 여분의 요소를 덜어내면서도 정적인 느낌이 아니라 보다 감성적이고 농염한 매력이 느껴지는 디자인을 만들기 위해 일반적으로는 하지 않는 입체 구성을 했습니다. 사실 꽤 복잡한 일을 했지만 더 심플하게 보이도록 만들었습니다. 이런 굉장히 정밀한 입체 구성은 일본의 미의식을 체현한 표현이라고 생각합니다.

2016년에 〈콩코르소 델레간차 빌라 데 스테Concorso d'Eleganza Villa d'Este라는 클래식카〉 이벤트가 이탈리아에서 개최되었습니다. 그 이벤트에서 RX-비전을 전시했습니다. 성과 함께 수십 대의 왕년의 명차를 가지고 있을 정도로 자동차의 진정한 가치를 아는 특별한 사람만 참가하는 이벤트였습니다.

명차와 나란히 전시되어 존재감을 뽐내다

RX-비전은 모터쇼에는 몇 번 전시된 적이 있었지만 실외 전시는 처음이었습니다. 게다가 주위에는 온통 전통공예품처럼 아름다운 클래식카가 전시되었습니다. 어떻게 보일지, 어떤 평가를 받을지 긴장감이 최고조에 이르는 순간이었습니다. 하지만 이 자동차가 호숫가의 풍경을 품은 순간 불안은 전부 사라졌습니다. 그것은 마치 아주 아름다운 예술작품 같았습니다.

'어느 브랜드 자동차?' '정말 멋지다' '일본의 정원에 갔을 때 느낀 짜릿한 긴장감이 있다' 등등 차량 평가단으로부터 이런 코멘트를 많이 들었어요. 명차라고 평가받는 다른 차들과 어깨를 나란히 해도 전혀 손색이 없는 존재감을 뽐냈습니다. 색과 형태가 하나가 되어 환경에 민감하게 반응하는 새로운 스타일링 테마를 만들었다고 확신한 순간이었습니다.

──── 현재의 마쓰다 디자인에서 이전보다

스포츠카인 RX-비전의 인테리어는 인마일체를
강하게 의식한 주행을 위해 만들어진 디자인.
인간 중심을 실천한 설계다.

더 '일본다움'을 강하게 의식하고 있는 것 같은 인상을 받았습니다.

브랜드의 양식을 만들 때 중요한 것은 국가라는 개념입니다. 독일이나 북유럽의 제조업체는 기술이나 가격뿐만이 아니라 국가가 가진 역사 등의 문화적인 요소를 등에 업고 있습니다. 예를 들어 독일에는 바우하우스를 기원으로 하는 확실한 모던 디자인 스타일이 있습니다. 북유럽에는 가구나 잡화, 생활방식을 아우르는 스칸디나비안 디자인이라 불리는 스타일이 있습니다. 많은 사람들이 좋아하죠.

독일이나 북유럽 사람들은 그들 나라의 아름다움을 이해하고 있습니다. 그런데 일본에서는 어느 정도의 사람이 일본의 아름다움을 이해하고 알리고 있을까요? 애니메이션이나 만화와 같은 콘텐츠 분야만 유명해져서 대량으로 수출되고 있습니다. 기술은 확실히 뛰어나서 세계 최고 수준이라 할 수 있습니다. 하지만 '어른의 문화'가 견인하는 영역과는 달리 어딘가 미숙한 느낌이 들어요.

자동차로 말하자면 저렴하고 신뢰성이 높은 자동차만 있는 것 같은 거죠. 이런 위기감을 느꼈습니다.

일본의 미를 진지하게 추구하다

일본 미의식의 본질을 형태로 만든 공업 디자인은 많지 않습니다. 아직 정답이 없지만, 마쓰다는 최근 3년 동안 일본의 미를 진지하게 추구해왔습니다. 전 세계가 높게 평가하는 가부키나 일식에서 볼 수 있는 잘 다듬어진 아름다움이죠. 세계가 주목하는 전통공예도 마찬가지입니다. 그래서 우리는 다양한 공방과 함께 아트 작품을 만드는 프로젝트를 실시했습니다.

교쿠센도와의 공동 프로젝트에서는 동기 장인들과 마쓰다의 철판을 취급하는 판금 장인이 함께 금속판을 두드려서 추기동기(鎚起銅器, 동판을 두드려서 만든 일본의 전통 잔)를 만들었습니다. 금속을 취급하는 장인끼리 서로 통하는 것이죠. 우리 스태프들도 작업이 점점 손에 익으면서 새로운 형태를 제안하는

수준이 되어 다른 소재를 다루는 재미를 재인식할 수 있었어요. 클레이 모델과 비교하면 철판은 마음대로 자유롭게 다루기 힘들죠.

하지만 그렇기 때문에 깊이와 긴장감을 만들어낼 수 있다는 것을 일본의 전통문화에서 배웠습니다. 그들 안으로 들어가서 제조에 대한 생각과 그들이 소중하게 생각하는 정신과 문화적 배경을 배워야겠다는 생각을 합니다.

──코도 디자인으로 표현하려는 일본의 미의식이란 구체적으로 어떤 것인지 궁금합니다.

일본의 미의식이라고 하면 대나무나 장지를 떠올리기 쉽지만, 사실 그렇게 단순한 것이 아닙니다. 예를 들면, 이런저런 생각을 하면서 떠오른 것 중 하나가 '뺄셈'의 미학입니다. 일본인은 겸손하게 규율을 지킵니다. 이 부분을 세계에서 높이 평가하는 면도 있죠. 그리고 서양화는 캔버스가 가득 차게 그림을 그리지만, 일본화는 '여백'을 가장 먼저 생각합니다. 어디에 어느 정도로 공간을 남길지 생각하고 필요한 것만 그립니다. 사람들이 상상할 수 있는 여지를 남기는 것이죠. 여백이 있기 때문에 보다 깊게 일체감을 느낄 수 있다는 미의식입니다.

지금의 공업 디자인에는 이런 일본의 미의식이 반영되지 않기 때문에 일본다운 것이 만들어지지 않습니다. 자동차 니자인도 다양한 요소만 갖추고 있지 제대로 정리되지 않은 느낌이 듭니다. 말이 지나치게 많죠.

단, 요소를 줄여서 매력도 같이 줄어들어버리면 자동차 디자인으로 재미가 없어요. 그래서 거기서 한 단계 더 나아가기 위해 시작한 것이 새로운 **비전 쿠페**입니다. 이 **비전 쿠페**가 바로 '심플하지만 심심하지 않은 형태란 무엇인가?'에 대한 현재 우리의 대답입니다.

이번 **비전 쿠페**에도, **RX-비전**에도 불필요한 캐릭터라인이 들어가지 않습니다. 그 대신 무엇이 코도 디자인의 생명감을 표현했냐고 하면 바로 빛과 반사

입니다. 기본적으로는 이 두 대 모두 캐릭터라인이 없어서 위에서 비치는 빛은 받아들이지 않아요.

하지만 절묘한 곡선으로 만들어진 보디에 주변의 풍경이 반사되기 때문에 주위의 환경이 변하면 표정도 확 바뀝니다. 거리를 달리는 자동차에 주변의 환경이 섬세하게 비친다면 달리고 있는 것만으로도 살아 있는 것처럼 보일 거예요. 자동차가 생생하게 움직이고 있다는 느낌이 드는 것이죠. 대부분의 자동차는 이런 빛의 움직임이 일정하게 만들어져 있습니다. 그래서 달리면서 사라지는 모습을 봐도 '아!' 하는 느낌이 없는 것이죠.

——비전 쿠페와 RX-비전의 표현의 차이에 대해서 설명해주세요.

비전 쿠페는 앞에서 뒤까지 하나의 라인으로 연결됩니다. 하나의 움직임으로 전체가 연결되어 있습니다. RX-비전은 스포츠카이기 때문에 타이어가 주인공입니다. 타이어가 다른 곳보다 높고 펜더보다 보닛이 아래에 있는 등 모든 입체가 타이어 방향으로 수렴됩니다.

코도 디자인의 양대 축을 표현

비전 쿠페와 RX-비전은 보디에 비치는 빛의 질에도 차이가 있습니다. 모든 면에 비치는 딱딱하고 긴장감이 느껴지는 빛이 비전 쿠페, 유연하게 Z자 모양을 그리는 부드러운 빛이 RX-비전입니다. 비전 쿠페는 직선적이고 RX-비전은 부드러운 느낌이라 할 수 있죠. 스타일링과 컬러는 하나이기 때문에 표정이 다른 두 대의 자동차는 도장 역시 달라요. 비전 쿠페는 금속 그 자체와 같은 차가운 인상이죠. RX-비전의 컬러는 광택이 나는 소울레드의 진화 버전입니다. 그리고 형태와 시그니처윙의 입체감에도 차이가 있어요. 각각은 코도 디자인의 양대 축인 '린'과 '엔'을 표현하고 있습니다.

현재 판매 중인 코도 디자인이 적용된 차종의 익스테리어 디자인에서는 멈춰 있을 때나 달리고 있을 때나 움직임을

느낄 수 있어요. 하지만 우리가 앞으로 도전하고 싶은 것은 반사되는 빛의 모양이 끊임없이 변해서 이 빛의 변화를 통해 마치 살아 있는 것처럼 느껴지도록 만드는 디자인입니다. 그것이 현재의 차종과 다음 세대의 차이가 될 것입니다.

—— 일본의 미의식은 비전 쿠페의 인테리어 디자인에도 표현되어 있나요?

공간의 구성으로서 일본의 미의식과 분위기를 **비전 쿠페**의 인테리어 디자인에도 표현해야겠다고 생각했어요. 일본의 건축에는 벽을 만들지 않고 외부와 실내를 완전히 차단하지 않는다는 사고방식이 있습니다. 장지나 툇마루 같은 것이 공간을 느슨하게 분리합니다. '사이'의 공간이라는 일본 건축이 가진 특징적인 요소를 직접적으로 표현하는 것이 아니라 더 갈고닦아 다듬는다면 어떤 공간이 탄생할지 생각해보았습니다. **비전 쿠페**에서는 보통 교차되어 일체가 되는 센터콘솔과 대시보드 부분을

독립시켰습니다. 공간에 느슨하게 '누락'된 부분을 만들어 '사이'의 공간을 느끼게 하려는 시도였습니다. 마쓰다 자동차의 운전석의 기본은 인마일체입니다. 그런데 자동차와 운전자가 하나가 된다는 발상으로는 운전석의 공간이 부족해지기 쉬워요. 그래서 경주용 자동차의 운전석처럼 되기도 하죠.

그래서 공기로 만든 벽이 느껴지는 것 같은, 개방감도 함께 느낄 수 있는 툇마루 같은 일본 건축에서 느껴지는 분위기의 운전석을 만들었습니다. 인마일체의 이론을 따르면서도 마음이 편해지는 디자인을 시도한 것입니다.

—— 비전 쿠페의 조형을 실현하는 데 디지털 모델러의 힘이 컸다고 들었습니다.

RX-비전은 클레이 모델러의 손으로 역동적인 빛의 변화를 형태로 만들었습니다. 이에 비해 **비전 쿠페**는 보다 섬세한 빛을 표현한 모델입니다. 클레이 모델은 깎아내고 필름을 붙여서 빛을 비춰야지 빛의 표현이 보입니다. **비전 쿠**

페처럼 보다 면밀하게 빛을 통제해서 우리가 원하는 반사의 형태를 모색해야 하는 자동차는 클레이 모델로는 시간이 너무 많이 걸렸습니다.

디지털 모델러도 아티스트

그래서 손으로 만든 클레이 모델을 디지털 데이터로 변환하여 반사 검증을 실시하고 다시 클레이 모델을 만드는 과정을 1년 정도 반복했어요. 이렇게 디지털 데이터와 클레이 모델을 오가면서 다듬어져 세상에 나온 것이 **비전 쿠페**의 섬세한 반사 형태입니다. 디지털 모델러도 훌륭한 아티스트입니다.

—— 디자인이라는 말의 정의의 범위가 넓어지면서 '조형'이나 '아름다움'을 추구하는 경우가 적어진 것 같아요.

스타일링에 대한 여러 가지 노력은 모두 브랜드를 위해서입니다. 디자이너부터 모델러, 기술자, 경영자까지 모두가 진심으로 마쓰다라는 브랜드의 가치를 가능한 한 높이고 싶어합니다. 이때 가

장 중요한 요소 중 하나가 한눈에 감동이 전해지는 조형적인 아름다움이에요. 사내의 디자인 리뷰에서도 디자이너가 아무리 고생해서 만들어낸 스타일링이라도 아름다움이 한순간에 전달되지 않으면 거기서 끝입니다. 다시 작업을 시작해야 합니다. '감동을 불러일으키지 못하는 형태는 어떤 이유가 있더라도 용납되지 않는다. 정말 아름다운 조형물을 만들어내려고 한다면 반드시 해답은 있을 것이다.' 이 말을 나 자신을 비롯한 스태프들에게 반복하면서 작업에 임한 결과가 지금의 마쓰다 디자인입니다.

새로운 동력원이나 자동운전 등 자동차는 아주 큰 진화를 이뤄냈습니다. 물론 그 흐름은 받아들일 필요가 있어요. 하지만 사고방식 자체로 보면 자동차가 소중한 도구에서 단순한 이동수단으로 전락할 위험도 있습니다. 자동차가 단순한 이동수단이 되어버리면 스타일링에 필요한 가치가 크게 변할 것입니다. 최근의 자동차 디자인을 보면 진정한 아름다움에 대한 깊은 사고, 진품이 가

지는 긴장감 등 이른바 오라aura와 같은
것이 희미해진다는 느낌이 듭니다.
이런 상황에서 우리는 진지하게 형태의
아름다움을 추구해나가는 기업으로 남
고 싶습니다. 자동차는 인생을 함께하
는 도구이자 파트너와 같은 존재이기
때문에 아름다움에서 느끼는 감동이 절
대적으로 필요합니다. 이 감동은 자동

차를 소유하는 기쁨으로도 이어지죠.
그것이 사라지는 순간, 자동차는 단순
한 이동수단으로 전락합니다. 저는 이
런 위기감을 가지고 있어요.

—— 마쓰다의 자동차 제조는 어떻게 변
해왔나요?
마쓰다의 자동자 제조에서 이전과 크

코도 디자인의 '린'을 체현한 비전 쿠페.
스타일링, 단단한 빛, 컬러링 등 모든 부
분에서 세련된 느낌을 표현했다.

게 달라진 점이 있다면 종합적인 브랜드 가치를 높이기 위해 개별 차종에 베스트 디자인을 적용한다는 사고에서 브랜드 전체를 디자인한다는 사고로 바뀐 것입니다. 마쓰다라는 브랜드 안에서 선명하고 상쾌한 이미지를 담당하는 상품인지, 브랜드의 중심축이 되는 상품인지 등 차종이 어떤 역할을 하고 있는지를 생각하면서 자동차를 만들고 있습니다.

크리에이터의 손에서
생명을 가진 존재로 태어나다

마쓰다의 자동차 제조는 최대공약수를 바라지 않습니다. 이용자의 폭은 좁아질지 모르지만 아무리 생각해도 이것밖에 없다는 것을 만들죠. 그래서 감동을 주고 사랑을 받는다고 생각해요. 이 생각에는 흔들림이 없습니다.

그런데 그렇다고 해서 시장의 동향을 무시해서는 안 됩니다. 정보는 한 번 확실히 크리에이터의 필터를 거칩니다. 디자이너를 비롯한 자동차 제조에 종사

적절하게 보호받는 느낌과 탁 트인 느낌을 모두 실현한 인테리어.
입체적으로 교차하는 센터콘솔과 대시보드는 일본의 미로서의 공
간의 '사이'를 의식하고 만들었다.

"아무리 생각해도 이것밖에 없다는 것을 만듭니다.
그래서 감동을 주고 사랑을 받는 것이죠."

하는 다양한 부문의 사원들이 고객과 직접 대화할 기회를 많이 만들어서 마음의 움직임 같은 것을 느끼고 가지고 돌아오게 합니다.

유럽에는 많은 자동차 브랜드가 있습니다. 그런데 그 대부분이 마쓰다와 거의 비슷한 시기에 창업을 했습니다. 그럼에도 불구하고 대부분의 유럽의 제조업체는 전통이 있고, 그 전통적인 가치를 사람들이 인지하고 있습니다.

국가의 전통을 강고하게 지켜오면서 브랜드의 가치를 인정받고 자동차 자체의 품질도 좋습니다. 그리고 장인정신 Craftsmanship이 투철한 제조를 이어오고 있어요. 이런 브랜드가 다수 존재합니다. 그런데 우리는 비슷한 역사를 가지고 있으면서도 이런 역사적인 가치를 구축하지 못했습니다. 우리는 지금부터 이런 문화적인 가치를 만들어나가야 합니다.

이 시대이기 때문에 가능한 일

모든 것이 효율화되는 것이 현대의 트렌드입니다. 자동화된 이동수단은 새로운 가치를 창출하는 반면 사람과 자동차의 '일체감'이나 도구와 마음을 나누는 '결속'을 약화시킵니다. 우리는 이런 시대이기 때문에 자동차가 더 친근한 존재, 가족과 같은 생명을 가진 존재로 남아 있길 바랍니다. 그래서 자동차가 가진 본래의 매력을 더 다듬어나가야겠다고 느낍니다. 그렇게 하기 위해서 일본의 미의식을 바탕으로 깊이 생각한 아름다우면서 정밀하고 온기가 느껴지는 우아한 형태, 인간 중심, 자동차와의 일체감을 느낄 수 있는 편안한 공간을 자동차 디자인의 이상이라고 생각하고 있어요.

이것은 도구와 사람의 관계를 소중하게 생각하는 일본의 브랜드 '마쓰다'이기 때문에 만들 수 있는 '자동차의 모습'입니다. 그리고 이것이 문화적인 가치로 이어질 것이라고 생각해요. 이 모습을 계속해서 그려나가는 것이 마쓰다 디자인의 도전입니다.

마쓰다 디자인의 역사

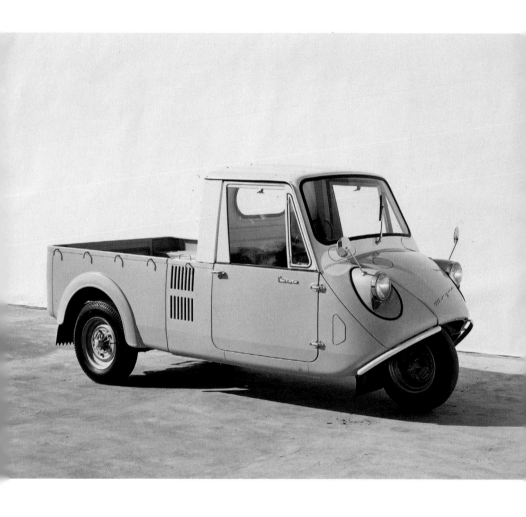

1959년 / K360
마쓰다 디자인의 시작

핑크와 아이보리의 투톤 컬러 자동차다. 헤드램프 베젤과 범퍼에 선박 디자인의 요소를 적용하여 만든 K360은 삼륜 트럭이라는 실용차임에도 공업 디자인이라는 사고를 빠르게 도입한 모델이다. 당시에는 아직 마쓰다에 디자인 부문이 없었기 때문에 일본 산업 디자인의 일인자 고스기 지로에게 디자인을 의뢰했다. 유선형의 차체는 공기저항을 줄이면서 둥그스름한 모양으로 얇은 철판으로도 강도를 높이는 디자인과 엔지니어링을 융합한 형태였다. 삼륜의 시대에서 공업 디자인으로 눈을 돌리게 된 마쓰다 디자인의 원점이라 할 수 있다.

1960년대
〈디자인 초창기〉

삼륜 트럭의 제조를 시작한 지 약 30년이 지난 1960년, 마쓰다는 **R360 쿠페**의 출시를 계기로 염원하던 승용차 시장에 진출한다. 마쓰다는 종합 자동차 제조업체를 목표로 일본 국내 승용차 수요 구조를 피라미드 구조라 보고 그 저변을 지탱하는 경승용차를 시작으로 서서히 상위 등급의 자동차로 이행해가는 '피라미드 비전'이라 불리는 상품전개구상을 그렸다. 그리고 1962년에 **캐롤 360**, 1964년에 **패밀리아**, 1966년에 **루체**를 발표한다.

마쓰다의 디자인 부문은 이 구상을 실현하기 위해 1959년에 설립되었다. 사외 촉탁 디자이너와 이탈리아의 명문 카로체리아(Carozzeria, 디자인 능력을 갖춘 오랜 전통의 자동차 제작 공방) 등의 힘을 빌려 자신들의 기술을 높이면서 순수하게 아름다운 형태를 추구해나갔다. 1967년, 마쓰다의 개발진은 고난과 도전 끝에 세계 최초로 양산에 성공한 2로터 로터리 엔진을 탑재한 **코스모 스포츠**를 출시한다. 로터리 엔진 특유의 낮고 매끈하면서 아름다운 미래적 디자인은 입사한 지 얼마 되지 않은 마쓰다 최초의 사원 디자이너가 디자인한 작품이다. 그 후로 출시되는 로터리 스포츠 모델의 원점이 되었다.

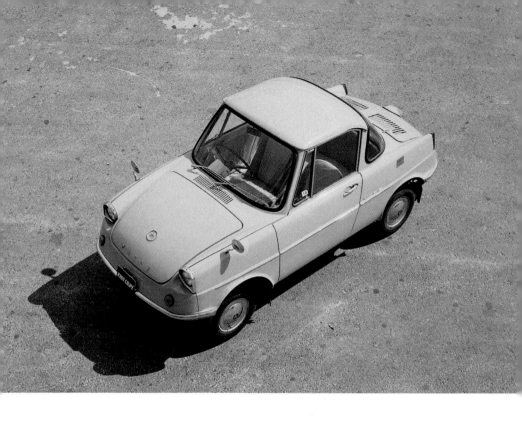

1960년 / R360 쿠페
콤팩트하게 설계된 마쓰다의 첫 승용차

1960년은 사람들의 마이카에 대한 열망이 커지기 시작하던 시기였다. 마쓰다의 첫 승용차로 데뷔한 **R360 쿠페**는 경자동차의 규격에 맞는 보디 크기, 앞뒤로 두 명씩 탈 수 있는 실내공간, 1290mm의 낮은 차 높이 등 어느 것을 봐도 '콤팩트'한 자동차다. 보디의 강도를 보강하기 위해 만든 헤드램프와 테일램프를 잇는 단차에는 짧은 전체 길이를 늘씬하게 보이게 하는 시각적인 효과도 있다. 보닛에는 알루미늄을, 엔진 부품에는 마그네슘을 다용하여 일본 국내산 승용차 중에는 가장 경량인 380kg을 실현했다. 30만 엔이라는 저렴한 가격도 한몫을 하여 엄청난 히트를 기록했다.

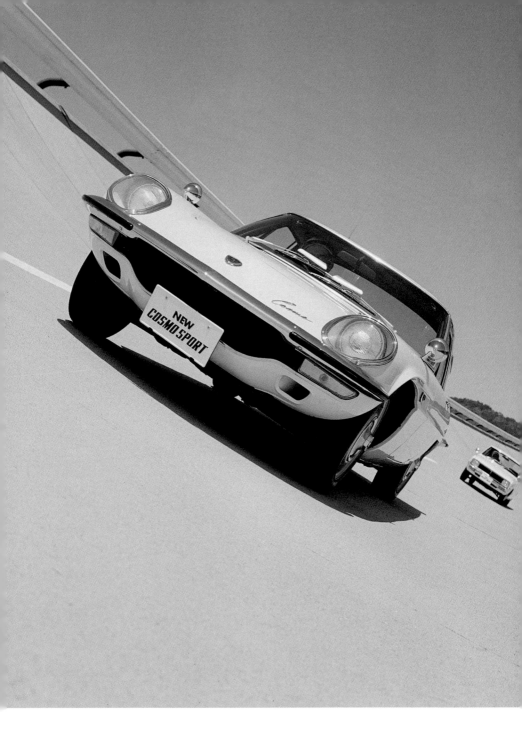

1967년 / 코스모 스포츠
로터리의 마쓰다를 상징하는 심벌

1963년 10월에 개최된 〈전일본 자동차 쇼〉(현재의 도쿄 모터쇼)에서 데뷔한 세계 최초의 2로터 로터리 엔진을 탑재한 양산차 **코스모 스포츠**는 아름답고 미래적인 비율의 자동차다. 디자인은 마쓰다 최초의 사원 디자이너로 당시 입사 2년차였던 고바야시 헤이지가 담당했다. 로터리 엔진의 콤팩트함을 활용하여 낮고 긴 보닛과 트렁크, 전체 높이 1165mm라는 낮은 차체 등으로 매끈한 형태를 만들어냈다. 두꺼운 리어 필러(C필러, 뒷문과 뒷유리 사이에 있는 차체의 기둥)와 3차원 곡면의 리어 윈도는 후에 로터리 스포츠카의 상징이 된다.

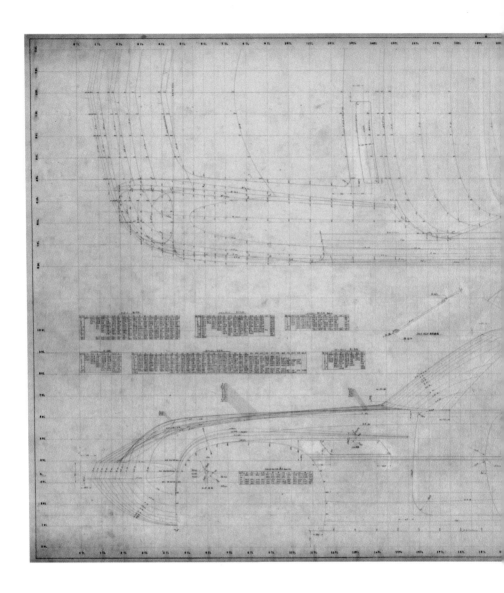

코스모 스포츠를 손으로 그린 1/2 사이즈 도면. 차량의 입체 조형을 평면에서 표현하기 위해 10cm, 5cm, 2.5cm 단위의 단면을 지도의 등고선처럼 그린 도면에서는 치밀함과 아름다움이 엿보인다. 담당란에는 1958년에 입사한 마쓰다 최초의 디자이너로 코스모 스포츠를 담당한 고바야시 헤이지의 사인이 있다.

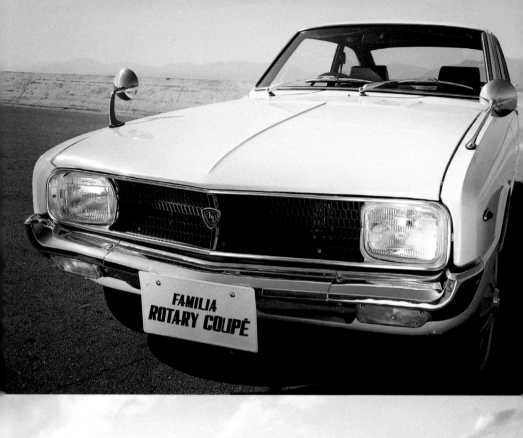

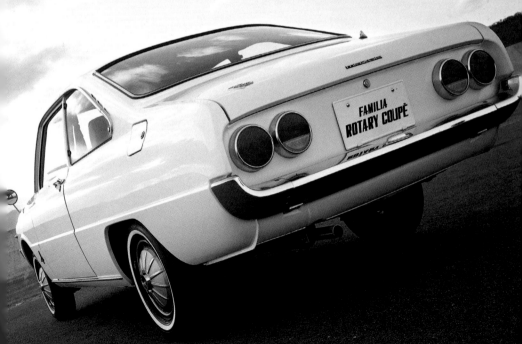

1968년 / 패밀리아 로터리 쿠페
오벌과 스포츠가 융합된 독자적인 스타일

세계적으로 유행한 보디 측면을 타원형으로 만드는 오벌Oval 스타일을 마쓰다식으로 해석한 자동차다. 실버 색상의 프런트 범퍼의 양 끝을 위로 끌어올려 그대로 보디 측면의 벨트라인부터 리어 범퍼까지 이어서 보디 전체를 한 바퀴 도는 타원의 라인을 만들었다. 차의 실내공간은 작게, 입체 조형은 풍성하게 보이는 스타일링이다. 뒷유리를 기울여서 로터리 엔진을 탑재한 스포티한 쿠페라는 점을 표현했다. T자 모양의 대시보드는 **코스모 스포츠**의 것을 그대로 이어받았다. 각이 진 헤드램프는 마쓰다 최초의 시도였다.

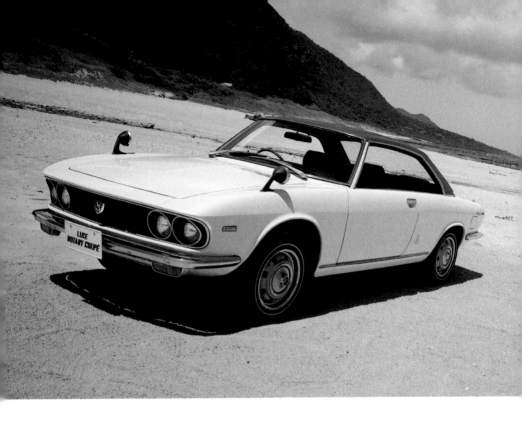

1969년 / 루체 로터리 쿠페
베르토네 디자인을 도입한 최고급 스포츠

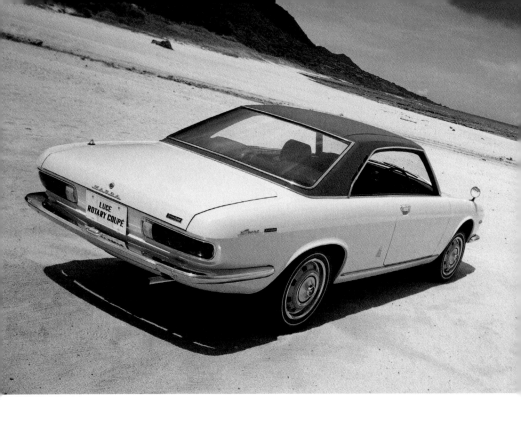

이탈리아 베르토네Bertone에 디자인을 위탁한 최고급 승용차 **루체**를 모델로 삼아 사내 디자이너가 독자적으로 만들어낸 루체의 쿠페 모델이다. 655cc×2로터의 새롭게 개발한 로터리 엔진을 탑재한 마쓰다 최초의 전방 엔진 전륜 구동(FF, Front engine Front drive) 방식의 자동차다. 이탈리아어로 빛과 반짝임을 의미하는 '루체'라는 이름에 잘 어울리는 개성을 가진 스타일링 때문에 '고속도로의 귀공자'라고 불렸다. 공기저항계수가 가장 작아지는 보디(당시 기준)를 채택하여 최고속도는 시속 190km였다. 에어컨 등을 탑재한 '슈퍼디럭스' 모델은 대졸 초임 임금이 3만 엔이던 시대에 175만 엔에 판매되었다.

1970년대
〈미국식 디자인의 시대〉

1970년대가 되면 마쓰다의 수출 사업이 본격화된다. 1965년에 약 1만 대였던 수출 대수는 1970년에는 10만 대, 1973년에는 34만 대로 비약적으로 증가한다. 특히 북미에서 1970년에 발표된 엄격한 배기가스 규제에 대한 대응과 뛰어난 고속 성능의 양립에 성공한 로터리 엔진에 대한 경영진의 기대가 높아지면서 디자인도 북미 시장을 타깃으로 한 특수 노선으로 변경된다.

중량감이 느껴지면서도 공격적인 야성미가 넘치는 **사반나**와 선명한 레드의 이미지 컬러에 중후한 느낌이 나는 고급 스포츠카 **코스모 AP** 등의 디자인은 이 시대를 상징하는 작품이다.

한편 코스모 스포츠의 뒤를 잇는 순수한 스포츠카 모델의 연구도 병행되어 1978년에 초대 **RX-7**이 탄생한다. 로터리 엔진 전용 보디 특유의 끝이 점차 가늘어지는 낮고 긴 보닛을 가진 날쌔고 용맹한 디자인은 두 번의 오일쇼크로 피폐해진 스포츠카 시장에 비친 한 줄기 빛처럼 반짝거리며 북미 시장에서 대성공을 거둔다.

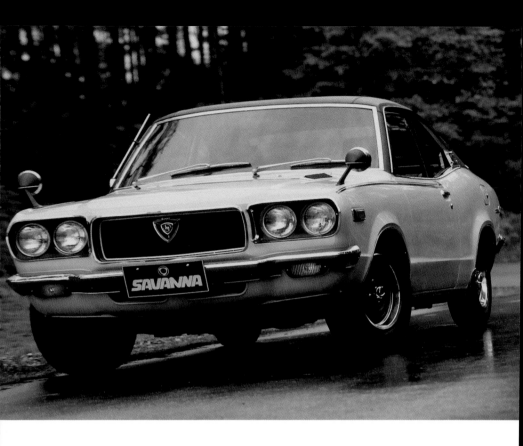

1971년 / 사반나
초원을 달리는 백수의 왕을 모티프로 한 자동차

사반나는 대초원을 달리는 맹수의 야생미와 넘치는 힘을 이미지화하여
세계 최초의 증기선의 이름을 붙인 자동차다. 마쓰다의 로터리 엔진 탑재
자동차 제5탄인 **사반나**는 로터리 엔진의 강력한 힘을 표현하기 위해 대초
원을 달리는 백수의 왕 사자의 이미지를 표현했다. 양궁 커브Archery curve
라 불리는 강약이 있는 보닛은 길고 트렁크 부분이 짧은 '롱 노즈 쇼트 데
크Long Nose Short Deck' 스타일에 오버 펜더 사양의 박력 있는 스타일링이
특징이다. 프런트 마스크는 먹이를 노리는 용맹한 얼굴을 하고 있으며,
리어 필러에는 사자의 갈기를 모티프로 한 에어 익스트랙터를 설치했다.

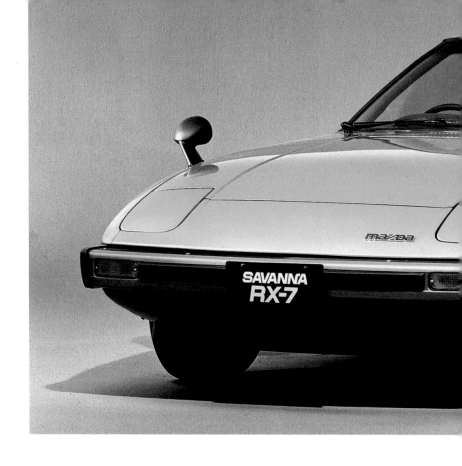

1978년 / RX-7
깔끔한 형태는 로터리의 진수

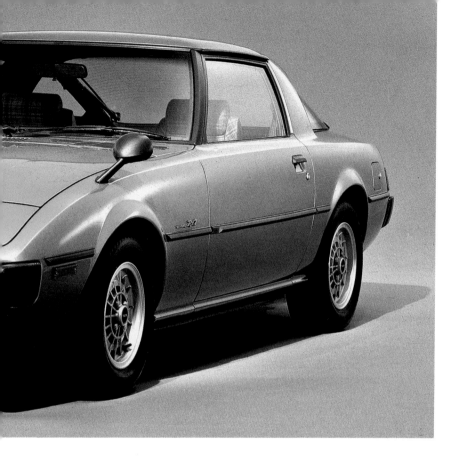

　사반나의 후속 작품으로 탄생한 RX-7은 로터리 엔진에 주력하던 마쓰다가 오일쇼크의 영향으로 경영난에 시달리던 가운데 이를 극복하기 위해 만든 모델이다. 로터리 엔진이 가진 소형이라는 장점을 최대한 활용한 프런트 미드십(엔진을 앞 차축 뒤쪽으로 배치하는 구조)의 보디 라인은 깔끔하고 매끈하다. 로터리만이 실현할 수 있는 아주 낮은 보닛에는 당시 일본 자동차로는 유일했던 팝업 헤드램프(리트랙터블 헤드램프)를 장착했다. 두꺼운 필러와 리어 윈도는 **코스모 스포츠**부터 이어져 온 마쓰다 로터리 스포츠의 고유의 정체성이라 할 수 있다.

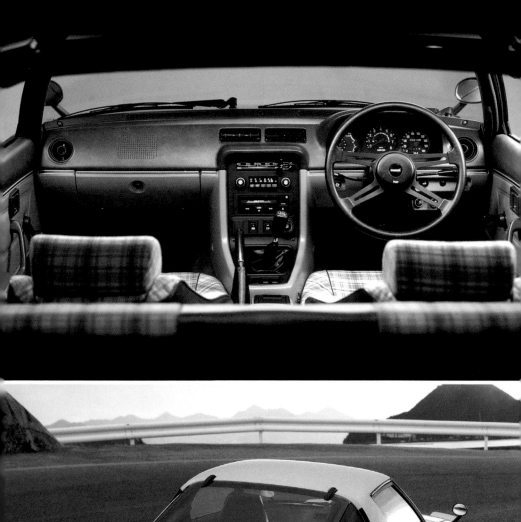
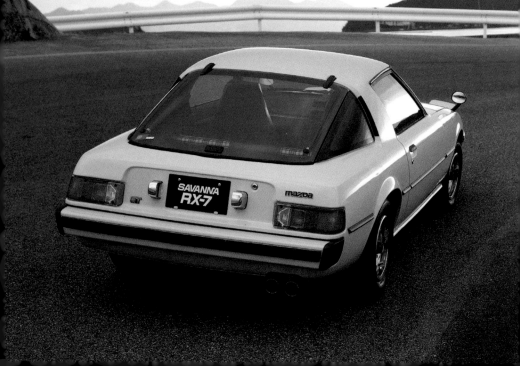

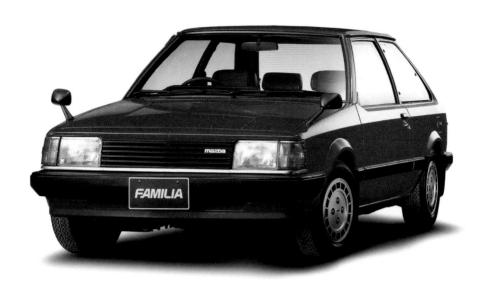

1980년 / 5세대 패밀리아
젊은 층에게 사랑받은 빨간색 'XG'

미국 포드와의 공동개발체제를 도입하여 히로시마의 디자인 스튜디오를 반으로 나눠서 진행한 디자인 개발에서 탄생한 것이 FF를 채택한 5세대 **패밀리아**다. 그전까지 부품과 디테일을 중요시해온 마쓰다의 디자이너들은 자동차 한 대를 관통하여 종합적이고도 감정적으로 디자인을 구성하는 포드의 디자인 기법을 배웠다. 뒷부분이 예각으로 경사가 진 후지산형 실내공간, XG 등급에만 채택한 두꺼운 사이드몰딩이 스포티함을 드러낸다. 스포츠 콤팩트의 유행을 만들면서 '육지 서퍼(실제 서핑을 즐긴다기보다는 패션의 일부로 생각하는 사람들. 이들은 서핑 보드를 루프에 싣고 다녔는데, 이들이 특히 선호하던 차가 바로 마쓰다의 5세대 패밀리아였다)'라는 말이 탄생할 정도로 시대를 상징하는 존재가 되었다.

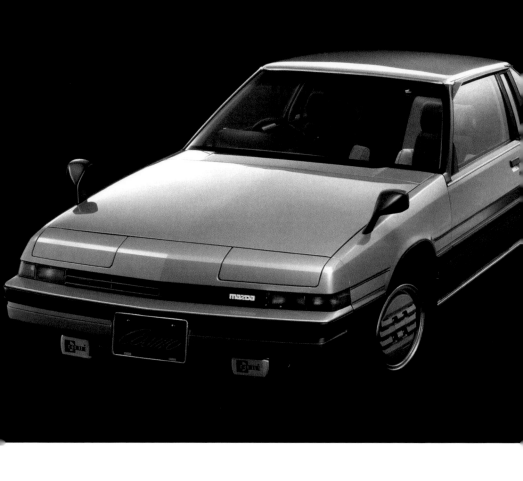

1981년 / 3세대 코스모
세계에서 제일 합리적이고 아름다운 형태를 추구하다

마쓰다에서 오펠Opel로 자리를 옮겨 유럽의 디자인을 배운 후 GM을 거쳐 마쓰다로 돌아온 가와오카 노리히코가 다시 마쓰다의 디자이너가 되어 처음 디자인한 것이 3세대 **코스모**다. 각이 진 깔끔한 디자인의 이 자동차는 당시 세계 최고 수준의 공력 성능인 공기저항계수Cd 0.32를 기록했다. 4등식 팝업 헤드램프를 채택하는 등 공력 성능을 높이면서 합리적이고 아름다운 과학적 디자인을 완성한 것이다. 면적 변화로 표현하는 디지털 속도계와 그 양쪽에 마련된 다수의 스위치와 같은 인테리어도 직선적이며 미래적이다.

1989년 / 로드스터
'인마일체'와 '장인 모델러'의 출발점

1983년, 후에 디자인 본부장이 되는 후쿠다 시게노리는 이론은 생각하지 않고 마음을 두근거리게 만드는 자동차를 만들자는 생각으로 **로드스터**의 디자인에 착수한다. 그리고 빛과 그림자를 조절하여 풍부한 면 표현을 실현하는 '두근거리는 디자인'을 구현한다. 입체 조형을 더 정교하게 다듬기 위해 이 시기에 등장한 것이 바로 장인 클레이 모델러다. 엔지니어링에서는 인마일체를 키워드로 스포츠카를 원하는 대로 조작하는 즐거움과 경량 오픈형 스포츠카 특유의 경쾌함을 실현했다. 명맥이 끊어졌던 경량 스포츠카의 부흥을 이끌었으며, 현재 코도 디자인의 기초가 되었다.

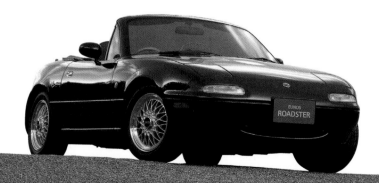

1990년대
〈두근거리는 디자인의 시대〉

레드 XG로 한 시대를 풍미했던 초대 **FF 패밀리아**만 봐도 알 수 있듯이 1980년대의 마쓰다 디자인은 배치 설계의 효율성과 공력을 의식한 합리적이고 기능적인 조형을 중시했다. 논리적으로 정당화할 수 있는 착실한 디자인은 초대 **FF 카펠라**를 필두로 특히 유럽에서 호평을 받았지만, 동시에 개성이 약해졌다는 과제를 남겼다.

'마쓰다다움'에 대해 자문해본 결과, 이전에 마쓰다가 가지고 있던 본 순간 마음을 빼앗기는 머리로 생각하지 않고 매력을 느낄 수 있는 감성에 호소하는 디자인이 필요하다고 판단했다. 그래서 디자인 주제로 '두근거리는 디자인'을 내걸었다.

마쓰다는 1989년에 '두근거리는 디자인' 제1호로 초대 **로드스터**를 발표하고, 1991년에는 3세대 **RX-7**, 1992년에는 **유노스 500** 등 반사 표현이 풍부한 아름다운 곡면 조형의 작품을 계속해서 발표한다. 심플하면서도 빛과 그림자가 만들어내는 아름답게 움직이는 표정을 가진 감성적인 디자인은 현재의 코도 디자인으로 통하는 마쓰다 디자인의 DNA라 할 수 있다.

1991년 / 3세대 RX-7
순수 스포츠카의 의의를 제시한 의욕적인 작품

로드스터부터 시작된 '두근거리는 디자인'이 본격화된다. 개발의 키워드
를 '두근거림과 반짝임'으로 정하고 주행 중에 차에 반사되는 빛의 변화
를 의식했다. 전체 길이, 휠베이스, 전체 높이를 줄이고 전체 너비를 확
대했다. 차체를 낮게 만들어 주행의 안전성을 높이고, 경량화를 통한 운
동 성능 향상을 위해 제로센(구 일본 해군의 주력 전투기)에서 차체를 가볍
게 만드는 방법을 배우는 '제로 작전'을 세웠다. 앞부분은 미국, 뒷부분은
독일 프랑크푸르트, 차량 실내공간은 일본의 디자인 스튜디오의 안을 채
택하여 심플하게 통합했다. 살짝 운전자 쪽으로 향한 센터콘솔 등 주행을
위한 운전석 인테리어가 되었다.

1992년 / 유노스 500
고급 세단의 두근거리는 디자인

마쓰다의 프리미엄 브랜드인 **유노스**가 내놓은 고급스러운 느낌을 추구
한 소형 4도어 세단이다. 이 당시에는 유럽의 고급차가 라디에이터 그릴
을 크게 만드는 경향이 있었지만, 보디 라인에 자연스럽게 녹아들어 크게
부각되지 않는 그릴과 헤드램프를 만들었다. 긴 보닛과 높지 않는 차체
의 곡선적인 형태는 두근거림의 디자인 철학을 계승하고 있다. 내구성이
뛰어난 특허기술 '하이프레 코트 도장'을 채택하고, 곳곳에서 선진적이고
화려한 장비를 갖췄다. 수수한 듯하면서도 아름다운 비율과 풍부한 곡면
구성을 뽐내는 스타일링은 코도 디자인과도 이어진다

2002년 / 아텐자
주행과 스타일링에도 DNA가 침투하다

아텐자는 마쓰다의 새로운 브랜드 전략에 따라 브랜드 메시지 '줌줌(Zoom-Zoom, 아이들이 자동차의 주행음을 표현하는 말)'의 상징이 된다. **아텐자**는 마쓰다의 DNA인 '달리는 즐거움'이 느껴지는 세계 기준의 미디엄 클래스를 지향한다. 세단, 스테이션왜건, 해치백(스포츠)의 세 가지 모델이 있다. 다른 어떤 것과도 닮지 않은, 한눈에 마쓰다 자동차라는 사실을 알 수 있는 개성적이고도 매력적인 스타일링을 추구하는 디자인 테마는 세련된 움직임을 의미하는 '애슬래틱Atheletic'이다. 아래쪽에 부피감을 주고 모서리 부분을 둥글게 만들어 시각적인 중량감을 타이어 안쪽으로 모았다.

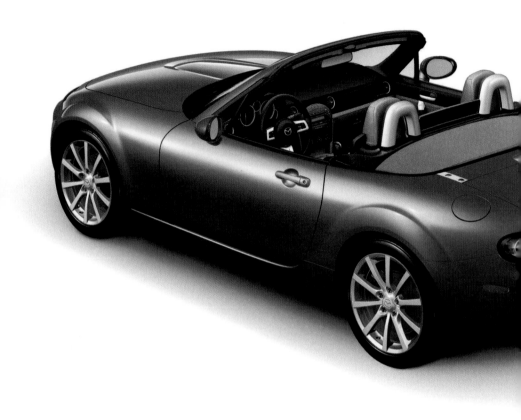

2005년 / 3세대 로드스터
마쓰다 스포츠카의 기능미를 추구